# 蓪草與畫布

## 19世紀外貿畫與中國畫派

張錯 著

藝術家

# 目次

# 蓪草與畫布
## 19世紀外貿畫與中國畫派

*tetrapanax papyri*

# 台灣藍鵲

知道自己美麗，但不在乎

美麗是陷阱，陷身其中不可自拔

它轉身一聲鳴囀，萬綠叢中

半空拋起，彈丸射向天穹，一彎拋物線

向上，再向上，海潮湧向岩岸，抽拍激起

千層浪，天女散花，紛紛濺灑

優美身段弧度落下；它的飛翔

不就是英國詩人描述的雲雀麼？

一百多行，尚喜佳句堪足憧憬

山谷像浴後俯臥

曲線扳出弧度酒杯

歌聲似黃金，注滿杯中美酒。

自我陶醉吧，美麗是危險

陷入阿諛庸俗而不自知

青春是心情，被時光擄獲

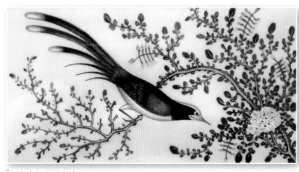
藍鵲（作者自藏）

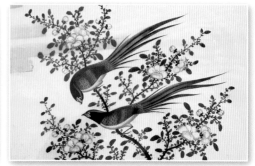
另類藍鵲（作者自藏）

動彈不得。自我超越吧，管弦樂團

沉穩雍容氣度平行六和弦

帶來廣闊天空歌聲；

小提琴聲響，沃恩威廉斯的雲雀

從 *Marie Hall* 到 *Hilary Hahn* 琴音不絕如縷

*Allegretto tranquillo, allegro tranquillo* 交替

歡樂、自由、互信、苦難與愛

黃昏晚風來訪，拂面一陣清涼

它閃身而過，再不回頭，是藍鵲還是雲雀？

在英格蘭、愛爾蘭、還是台灣？

泰晤士河、淡水河、還是陽明山？

它越飛越遠，瀟灑而決絕

像世間一切絕色美麗

錯過了就永不回來。

# 1. 蓪草水彩畫的文化視野

蓪草水彩畫是用蓪草樹
（*Tetrapanax Papyrifer*）的
髓心當紙，因此所謂的蓪草
髓紙（*pith paper*, 簡稱蓪草
紙），不是紙但可當作畫紙
用，它來自一種植物樹心、
幼樹長如粗草，長大後幹身
長成龐大圓徑，樹幹內有白
色圓捲髓心可取出，用闊長
利刀可以把圓髓心慢慢削成
一張張輕薄如紙的木片，晒
乾後用作畫紙。越闊長的髓
心越難削平，稍不平均，便
會破裂。水彩蓪草畫尺寸
有逾30×20公分者，但低於
30公分（1英尺×8英寸）的
畫紙比較多、幼嫩蓪草髓也
較雪白光亮，所以一般水彩
蓪草畫都屬於這類的小型彩
畫。

所謂食髓知味，畫家喜

蓪草樹繪圖 Tetrapanax papyrifer-Fitch

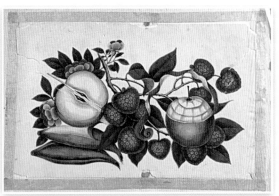

<div style="text-align:center">蓮草水果靜物（作者自藏）　　　　　　　　　　　蓮草水果靜物（作者自藏）</div>

歡用蓮髓紙多過棉紙，就是髓紙在水彩或水粉潤濕畫繪，乾後能凝固彩粉，產生一種視覺的立體感，尤其用來描繪衣服頭飾。蓮草紙水彩畫其中一個重要主題就是工筆描畫花卉鳳鳥、達官貴人、宮廷妃嬪、一品夫人，服飾龍飛鳳舞，凹凸有致，怪不得西方驚為天人，大批訂購，尤以英、美兩國最大宗。因此到了百年以後的今天，英、美仍是許多化整為零的古董裝框蓮草紙水彩畫出售所在。

　　2001年英國約克大學（York University）學者伊凡·威廉斯（Ifan Williams）把收藏的六十幅蓮草紙水彩畫捐贈給廣州博物館，館方於該年底用該六十幅畫為主體以「西方人眼裡的中國情調」主題展出，為了加強展覽內容，威廉斯先生又另借出了二十一幅自己珍藏，另外從收藏中國外銷畫最著名的英國「馬

<div style="text-align:center">蓮草樹葉　　　　　　　　　　　　　　　蓮草樹幹，白色部分為髓心。</div>

2016年，本書作者與「蓪草文化藝術工作室」負責人張秀美女士合照於新竹蓪草樹下。

丁·格哥雷畫廊」老店（*Martyn Gregory Gallery, London*）借展四幅蓪草紙水彩畫。蓪草紙畫色彩艷麗、質感強烈、題材廣闊，極具中國各地本土色彩，內容包含民間節慶及娛樂、兒童遊戲、街市風光、手工業生產、刑罰及文武官吏肖像，種種不同的社會生活層面。展覽期間，同時由中華書局印製同名《西方人眼裡的中國情調》專冊出版。（2001，陳玉環主編）

威廉斯與其他兩位學者*Mark Nesbitt*、*Ruth Prosser*合寫過一篇〈米紙樹——蓪草：仙紗及其產品〉（*RICE-PAPER PLANT – TETRAPANAX PAPYRIFER: The Gauze of the Gods and its products*），文中提到當初在1820年間在中國旅行回到歐洲的西方人，常攜回一種用水彩畫在「米紙」（*rice paper,* 即指蓪草紙，因此西方人常將宣紙與蓪草紙混淆），描繪民間生活的彩畫。而且「米紙」後來在20世紀初大量生產在歐洲、北美、中國雲南、尤其台灣新竹、苗栗一帶分布於低海拔山麓至 2000 公尺之山區，作為製造人工紙花的材料。這篇文章附錄了12幅珍貴的生產蓪草紙過程的水彩畫，是1849-1850年英人布蘭賴（*C. J. Blaine*）捐贈給英國*Kew*皇家植物博物館保存。這12幅畫分別名為1 / 揀種，2 / 浸種，3 / 蒔種，4 / 除筴，5 / 斬樹，6 / 浸膠，7 / 刮膠，8 / 除衣，9 / 切紙，10 / 晒紙，11 / 綑紙，12 / 裝箱，描繪內容

蓪草樹切段

現場示範的撩草師父

蓪草樹長刀削片

蓪草樹削片

稍為誇張，想是畫家根本未睹過蓪草樹，不知大小，但對當時貧乏的蓪草樹認識，極具參考價值。

西方植物學家開始注意到這種材料既非米亦非紙，而是一種天然樹木髓心削割而成，適合造紙花是因為它的肌理一經捏摺後，便自然成為花瓣的摺疊型不會改變，如加染色，更增鮮艷。所以20世紀初期的人工花多是這種叫做「蓪草」樹的髓心造成的。

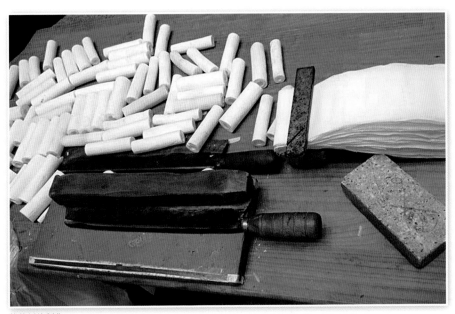

蓪草紙的製作

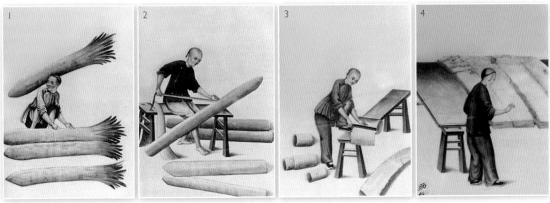

蓪草樹製紙／斬樹（１）、蓪草樹製紙／除衣（２）、蓪草樹製紙／切紙（３）、蓪草樹製紙／晒紙（４）

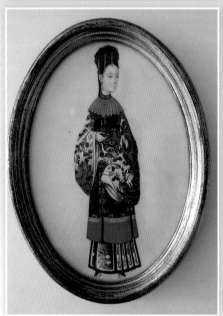
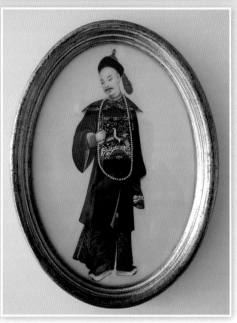

書齋雁毛、孔雀毛團扇花瓶一對（左上、右上圖）（作者自藏）
宮裝貴婦，裙裾有立體效果。（左下圖）（作者自藏）
達官貴人，袍掛有立體效果。（右下圖）（作者自藏）

威廉斯接著在2002年11月參加了北京大學中國古代史研究中心舉辦的「古代中外關係史：新史料的調查、整理與研究」國際研討會，發表論文〈中國外銷蓪草水彩畫──一種歐洲視野〉（*Chinese Export Watercolour on Pith ─An European Perspective*）。他在會中親自示範如何用蓪草髓莖切片製成蓪草紙畫，看來真是他山之石可以攻錯，就像浙江大學歷史系黃時鑒教授指出，這些物品只有出口，沒有進口，所以中國內地沒有收藏，而香港、美國、英國等地都有，也有專家研究。

19 世紀西方貿易商人大批在省、港、澳三地訂製花鳥蓪草畫，有頗多起因，遠因是17、18世紀啟蒙運動與工業革命肇始，對自然生物界奧祕的好奇與探索，尤其植物花卉與珍禽異鳥，更是上窮碧落，放諸四海而皆準，務求搜羅盡至。及至船堅炮利，西方海上霸業由地中海擴入中亞、東南亞，以及東亞各地，這些地區豐茂的植物花鳥，更是火上添油，如火如荼。香料需求也是誘因，由香料追索入香料植物，當初甚至嘗試把種子帶回本國栽種，但由於土壤氣候，培栽不能盡如人意，更不要說到觀賞了。

廷官水粉蓪草花卉靜物（作者自藏）

11

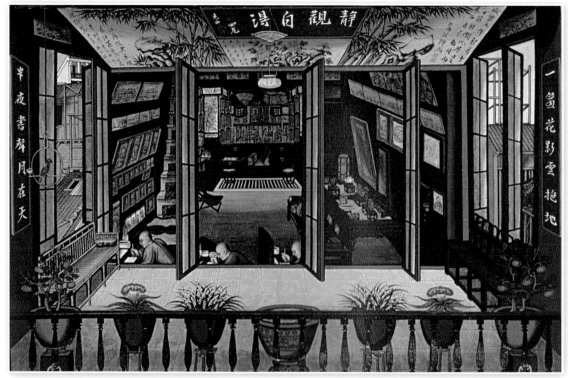

廷官畫室

　　歐洲醫學本就有植物醫學，對世界各地奇花異草及它們的屬性研究搜尋不遺餘力，務求增加植物學在醫療的功效與知識。及至印刷術發達，許多原先稀有的植物繪圖，已能藉石版（*lithograph*）及銅版（*aquatint*）大量印製，流傳廣遠，益增見聞之餘，在學習與好奇心驅使下，務求更上層樓。

　　東、西方靜物描繪、工筆花鳥、蝴蝶昆蟲、甚至海族魚類乃是一門藝術類別，挑戰藝者眼光與準確描繪，19世紀「中國貿易」開始，東南亞及中國南方一帶植物花果禽鳥，令西方人又是眼睛一亮、眼界一新，增加所謂異國情調的奇情逸趣。省港澳能以花鳥稱譽的畫家，則以廷官（*Tingqua*, 關聯昌）、煜官（*Youqua*）、新官（*Sunqua*）等大師莫屬。

　　人多謂廷官專攻水彩、水粉及膠彩畫，乃是不欲與其兄林官（*Lamqua*）的油畫競爭，此說並非盡然。廷官中國國畫工筆根基深厚，轉入西洋素描及水、粉、膠等媒介作畫，自非難事，所不同者，則是廷官等人的水、粉彩畫作，早已接受西方技法影響，呈現一派青春氣息，花綻如笑，鳥鳴若嚶，讓人

心曠神怡，一洗中國傳統藝術四季敍情。

　　眾官水彩畫中，又以廷官生意鼎盛，店鋪達十六間（或更多）之多，原因是廷官眼光廣闊，不以個人為主，而廣納畫手，訓練他們從事蓪草、米紙，甚至玻璃畫的繪製，以接受大量訂單，況且此類畫作多不落款簽名。因而「廷官畫室」遠近馳名，而〈廷官畫室〉一畫更成為廷官標誌，主要有兩種版本，一西一中，畫技一般，不見得就是出自廷官本人手筆，第一款西方版本橫匾有大幅「*Tingqua*」兩字。此畫主要是從外面四扇門窗窺視入室內三名畫工伏案工作，自近而遠，符合透視觀點，窗外加建廳房分於花卉果樹盤栽四盤，有鸚鵡一隻。兩邊懸掛楹聯一對，分別為「一簾花影雲拖地・半夜書聲月在天」。第二款中國版本橫匾有「靜觀自得」四字，下方落款為「俊卿四兄雅屬」。其他大致相同，匾後有一大橫幅竹石國畫。

　　廷官僱用畫工大量生產，走的是分工路子，類似陶瓷上釉塗染，有人專畫樹石、有人專畫橋樑屋舍，有人再加金粉、透明釉，併合起來成一完整圖案，比一人獨立完成要快捷得多。另一方法，就是他預先打好草稿底本，再讓畫工分別臨摹仿製加色，每張畫稿都各自複製一百幾十份，再另重新排列分裝成

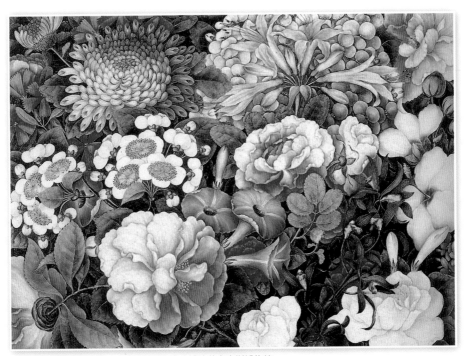

廷官水粉畫「花卉靜物」，藏於美國麻省皮博迪艾塞克斯博物館。

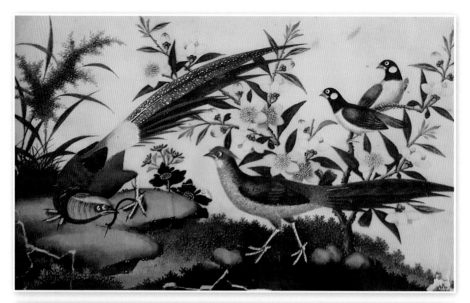

作者自藏的「廷官畫室系列」之錦雉啄蟲（上圖）及「廷官畫室系列」之鸚哥喜鵲葡萄（下圖）

冊，製成一百幾十本圖冊。至於他個人親筆作品，清逸秀麗，自非凡品了。

　　以上的底本方法，可以見諸美國皮博迪艾塞克斯博物館藏畫有三百六十幅廷官（庭呱）線描畫，並附草稿，分別描繪中國三百六十個行業。後來由黃時鑒、沙進（*William Sargent*）合力編著出版《19世紀中國市井風情——三百六十

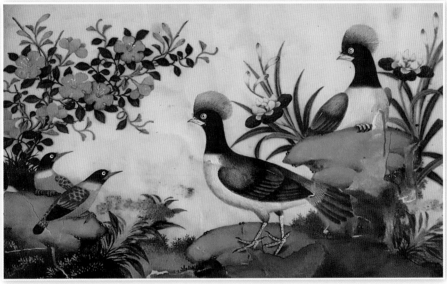

作者自藏的「廷官畫室系列」之綠鸚哥黃雀（上圖）及「廷官畫室系列」之八哥（下圖）

行》（上海古籍出版社，1999）。從20世紀70年代開始，省港澳三地的學者與博物館開始注意到蓪草紙畫、米紙畫、油畫等外貿畫的百年現象（包括外籍畫家如錢納利*George Chinnery*等人的油畫或水彩創作），紛紛以永久陳列、展覽、專冊呈現這一項獨特時空的藝術。

蓮草花鳥水粉畫之瑞紅鳥（作者自藏）

臺北醫學大學校史館2016年展出由本書作者張錯策劃的「繁花似錦‧千艇通洋─蓮草藝術與文化教育特展」的海報，以及與作者合影。

但普普通通一本佚名中國畫家的花鳥圖冊，二百餘年後的今天，雖然冊頁散落或破損，但色彩仍然鮮艷，栩栩如生。

　　香港藝術館早在1976年就出版廷官《關聯昌畫室之繪畫》，雖是小冊子，卻展露出廷官大氣的水彩及樹膠彩作品。1982年及1985年港藝館繼續展出並出版《晚清中國外銷畫》及《錢納利及其流派》目錄，皆由譚志成館長（*Lawrence Tam*，他曾是我在九龍華仁書院老師）籌辦。到了20世紀90年代，港藝館再展出《歷史繪畫》及與皮博迪‧艾薩克斯博物館輪流合展出《珠江風貌——澳門、廣州及香港》，2011年，以中西繪畫專業藝術角度展出《東西共識——從學徒到大師》，並在館中作出永久陳列。香港大學美術博物館於2003年亦展出《海貿流珍——中國外銷品的風貌》。香港大學藝術學系教授萬青力《並非衰落的百年——19世紀中國繪畫史》（2005）書內亦曾在第2章第5節提到「關氏畫肆與外銷洋畫」。

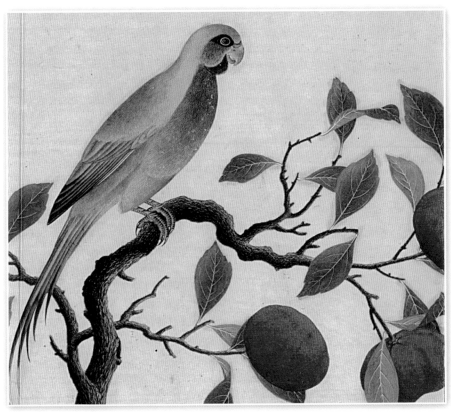

通草花鳥水粉畫之中國畫派綠鸚鵡

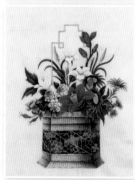

蓪草花卉靜物（作者自藏）　　清代畫家蔣廷錫所作〈佛手寫生〉

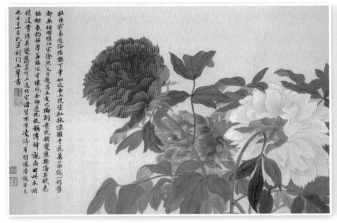
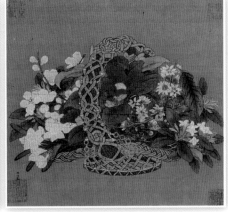

清代畫家惲壽平所作〈牡丹〉　　　　　　　　　　　　　南宋畫家李嵩所作〈花籃〉

　　內地學者不遑多讓，胡光華早在2001年編著並由湖南美術出版社出版《中國明清油畫》，資料豐富。2008年廣州博物館館長程存潔著有《19世紀中國外銷蓪草水彩畫研究》（上海古籍出版社），極富參考價值。

　　廷官不固定下款的畫作，固然是全面顧及其他畫工的整體表現，但風格定器物，在有恆風格的畫作裡，花團錦簇，喜鵲迎春，許多精彩而大氣的精品，依然被鑑定為廷官作品而不作他人想。其他外貿畫大師如新官，油畫、蓪草彩畫畫技精湛，極是珍惜羽毛，偶落下款，花卉畫內葉子暗藏「*Sunqua*」兩字，以示正宗。

　　所謂蓪草花鳥繪作，其實源自中國國畫工筆花鳥傳統，所有這些「官」字大師，都是花鳥工筆或山水寫意高手，其中林官、新官、煜官等人接受西洋油畫技巧訓練，更是青出於藍。在這方面恰好和郎世寧的畫技剛剛相反，他是以西洋油畫的基本功，接受東方寫實主義的工筆來描繪他的中國花鳥，而呈現出另一種高調的繽紛。

　　熟悉國畫的人都知道，就像用《芥子園畫譜》來練習，自古以來，花鳥描繪多自畫譜學習。老師授課，很少一筆一劃教傳，學生大都從畫譜或經典畫作觀摩摹繪。所謂經典花鳥，包括有殘唐五代徐熙擅長的「鋪殿花」，黃筌的「沒骨花卉」，宋朝趙昌的〈歲朝圖〉，南宋李嵩〈花籃〉，明代陳淳的花卉或清代惲壽平「點染同用」的牡丹。

　　最有名的花鳥畫譜應是臺北故宮出版一套精裝四冊滿漢文字並列的《故

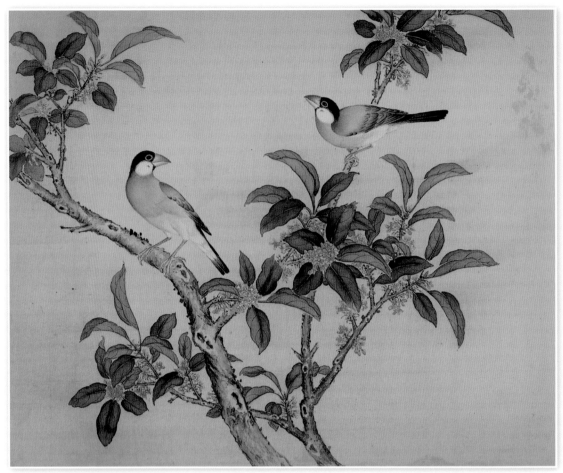

《故宮畫譜》蓮草花鳥水粉畫之瑞紅鳥

宮鳥譜》（1997），源出康熙朝大學士蔣廷錫所繪的設色素絹本《蔣廷錫畫鳥
譜十二冊》，每冊三十幅，共一二〇幅。乾隆十五年 （1750） 命畫院供奉余
省、張為邦兩人摹繪一份，再加漢滿文圖説於旁頁，歷時十一年始完成。臺北
故宮重印的四冊，僅原摹本的前四冊，然已難得可貴。本來花鳥圖冊，重鳥輕
花，郎世寧許多畫作背景，多由助手補上。然這四冊花鳥，鳥語花香，相得益
彰。所以觀蓮草花鳥，尤其是精品畫冊，最好明白何鳥何花？方悉言外之音，
畫外之意。

　　蓮草常繪有「瑞紅」鳥一雙，鶼鰈情深，《故宮鳥譜》第一冊 71頁有注
釋「…此鳥雌雄相並，宛如伉儷，性不再匹。故籠畜必雙，若去其一，則其一

亦不能久存，即以他籠瑞紅配之，終不相合也。」觀鳥思人，有情眾生未若瑞紅。

又譬如鸚鵡，其實大者稱鸚鵡，小者叫鸚哥，有點像英文 *parrot* 與 *parakeet* 之分別。兩者均是能言之鳥，《故宮鳥譜》第二冊「南綠鸚哥」條內載，「廣之南道多鸚鵡，翠衿丹嘴，巧解人言，有鳴曲子如喉轉者，但小不及隴右，每飛則數千百頭。」如此巨大數量飛翔天空，一定壯觀。筆者在美國南加州鑽石吧山莊亦曾見過數十隻野鸚哥群集飛舞於天空，彩色繽紛，不可置信。如數千百隻，則可謂天外奇觀了。

唱鳥不止鸚哥，還有了哥或八哥（又名秦吉了，《聊齋誌異》篇目〈阿英〉內亦提及秦吉了及鸚鵡），皆能效人言。有時蓮草畫家把這些鳥類眼珠描得愣愣內斜視「鬥雞眼」，十分有趣。（見 *P.15* 八哥圖）

《故宮畫譜》蓮草花鳥水粉畫之南綠鸚哥

# 2. 中國貿易與中國畫派

《點石齋畫報》封面及內頁

研究「中國貿易」（*China Trade*）藝術的美國學者考斯曼（*Carl L. Crossman*）窮數十載功夫，在那本經典著作《中國貿易的裝飾藝術》（*The Decorative Art of the China Trade*, 1991）裡，企圖自19世紀廣州外銷畫（*export paintings*）與畫家中，以作品主題、風格、畫家名稱、簽名，以及航海家和商人的日誌或記事本，推敲出中國畫師們的身分，畫師們則被稱為「中國畫派」（*China School*）。這種做法並沒有顯著效果，不同於西方藝壇披沙鑠金搜尋大師們的遺珍，這些廣州畫師名不見經傳，甚至不屬當時中國畫壇主流。他們只是地方本土的一個現象，繼承著西方「中國風」情調餘波，提供肖像畫服務及藉風景畫、風俗畫的描繪，讓歐洲人回到自己家鄉後可以向家屬或親友酒餘飯後追述眼底的中國──中國南方的廣州市、黃埔、澳門及香港。

的確，外銷畫的價值在於以視覺文本提供一個南方風土人情，以及殖民地與通商港埠的都市風貌描述。傳統國畫僅有限如貨郎圖或嬰戲圖，從不接受的

市井人物及社會風俗，都出現在外銷畫裡，打破傳統國畫的主題框框。這種普及與「什錦」（miscellany）風格，倒與1884年開始在上海印行的《點石齋畫報》有點相似。

《點石齋畫報》當然不同於外銷畫，它是新聞媒體，由畫師吳友如主筆，是中國近代影響全面社會階層的石版印刷水墨黑白畫報，每期隨《申報》附送，內容以市民生活有關的社會時事，甚至包括流氓地痞、娼妓老鴇娛樂報導，分別以文字配合繪圖，這批畫師並沒有出洋受過什麼西洋畫訓練，人物背景均是摹仿西洋或東洋的風俗畫作。

外銷畫的題材簡單多了，它們只不過是片面的風俗畫，但畫師常有高手，畫法高超亮麗，深具藝術及歷史價值，由於外商喜愛及特別訂製，除了描繪中國風俗，亦用西方畫法呈現西洋風景人物，真是畫作多姿多彩，畫工多才多藝。

這批廣州畫師大多無名或是無姓（有限的關氏兄弟關喬昌、關聯昌除外）。他們的外文名字大都以其姓氏外的「名」或「字」取一而加上福建話的「官」字，譬如關作霖（關喬昌）就稱「霖官」或「林官」（Lamqua），這英文拼音並非來自國語或粵語，而來自閩南語發音。中國名字一般慣例以姓氏排前，因而「Lamqua」或「Tingqua」很容易被誤會姓林或姓丁，而不是霖官或廷官。而更混亂的是，有時霖官自己乾脆以訛傳訛，簽名以音譯自稱「林卦」。又因畫師們亦曾用「呱、卦」音譯自己名字以便西方人稱呼，因為粵語「呱」字又隱含豎起姆指「頂呱呱」第一之意，正是當年畫師喜用，更增混淆，可見當時口語稱呼這些畫師實在多過文字記錄。

鳳毛麟角而零碎的西方文字記錄更讓人困惑，考斯曼從一個美國費城商人羅伯特・小沃林（Robert Wahn, Jr.）的筆記內，列出五個廣州畫師，分三等級。沃林在廣州逗留自1891年9月到1820年1月，也有數年時間，可惜不懂中文，而且這種區分太過籠統：

*Tongqua*（暫譯唐官）／一等／人品好／擅圖畫／住*Old China Street*（靖遠街）

*Tongqua Jr.*（暫譯小唐官）／一等／人品好／擅微型畫／住*Old China Street*（靖遠街）

*Foiequa*（暫譯奎官）／三等／人品中／擅圖畫／住*Old China Street*（靖遠街）

*Fatqua*（暫譯發官）／一等／人品好／擅圖畫及微型畫／住*New China Street*（同文街）

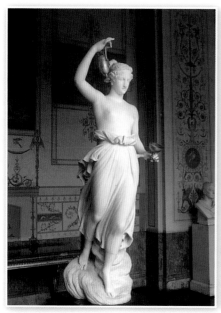
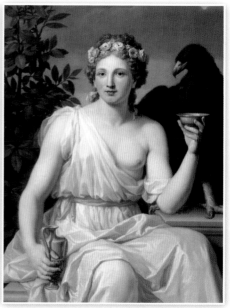

加諾瓦所繪的〈青春女神〉　　　　　　　阿拔圖斯1784年繪的〈青春女神〉

*Lamqua*（暫譯林官）／二等／人品好／擅圖畫、船、肖像／住*New China Street*
（同文街）

　　所謂一、二、三等，大概都是顧客口碑主觀印象，不止小沃林這張列表
有問題，考斯曼的辨別亦有問題，在第一、二名唐官與小唐官之間，可能不存
任何親屬關係。據考斯曼在考證小唐官的簽名時，英文為「*Toonqua Junr.*」，
漢語同音字多，此「*Toon*」並不等於彼「*Tong*」，所以「*Toonqua Junr.*」絕對
不可以寫成上面的「*Tongqua Jr.*」或是當作*Tongqua*的*Junior*（兒子），除非另
有畫家簽名為*Tongqua Jr.*。至於*Lamqua*（暫譯林官）只得二等，實不知從何說
起。

　　在上面這批畫師名單內，又以發官（*Fatqua*）最是出色，他承襲西方新古
典主義手法，現今傳世有希臘神話人物玻璃畫〈青春女神〉（*Hebe*）一幅，
此女神為主神宇斯及主后赫拉愛女，手捧瓊漿玉液之杯以侍眾神。19世紀義
大利新古典主義雕塑大師加諾瓦（*Antonio Canova,1757-1822*）曾雕塑有〈青
春女神〉像，現存俄羅斯聖彼得堡的「隱士廬博物館」（*The State Hermitage*

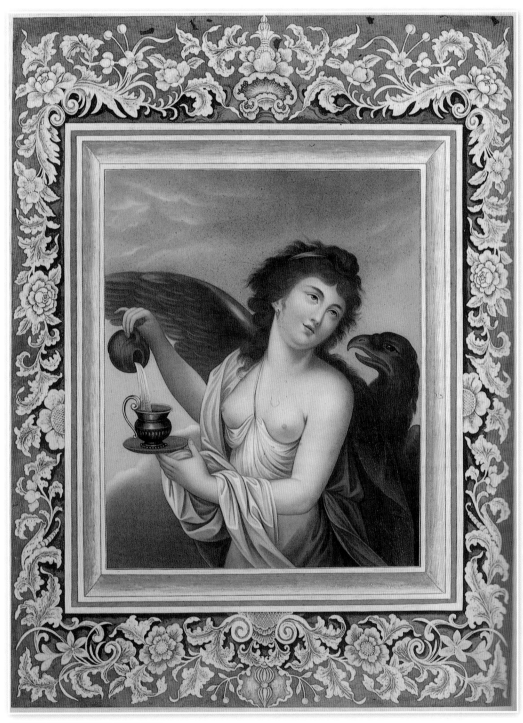

發官1815年所畫的玻璃畫〈青春女神〉

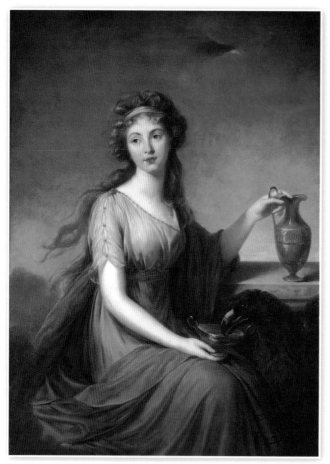

伊莉莎白・維傑・勒布倫所繪的〈青春女神〉

Museum，或譯為埃米塔吉博物館），左手持杯右手拎壺、冰清玉潔、凝神傾注，令人肅敬。據聞當年俄國沙皇溺愛加諾瓦塑像如痴如醉，甚至邀請他來聖彼得堡皇宮居住。加諾瓦名聞寰宇的希臘神像還包括有現存維也納「藝術史博物館」（*Kunsthistorisches Museum Vienna*）放在入門後拾級一半擺設的〈帕修斯棒殺人頭馬〉（*Theseus Slays the Centaur*），可謂無人不識。

發官畫的〈青春女神〉與上述加諾瓦的塑像不一樣，女神只半身，動作不是踱步前行，而是傾酒入杯，身後還有一隻大鷹似是宙斯化身。中國玻璃畫又稱鏡畫，英文稱為反繪玻璃畫（*reverse glass painting*），因為畫不是繪在玻璃上，而是用逆反方法畫在玻璃的背面，像鼻煙壺畫一樣，透過玻璃正面呈現正確畫色方向，發官這幅〈青春女神〉驟看之下不但無法分辨畫面畫底，其呈色之濃艷，畫筆之精細、光影之對照，加上寬框連枝花蔓滾邊，如非本人在畫框下邊署名「廣州發官所畫」（*Fatqua Canton pinxit*），簡直就是一幅西洋畫。

許多西洋主題的玻璃畫多由訂購者的洋商提供圖片以供仿摹，發官的〈青春女神〉大概源自三幅西洋油畫，那就是西班牙畫家阿拔圖斯（*Francisco Javier Ramos y Albertos*,1744-1817）、法國女畫家伊莉莎白・維傑・勒布倫（*Élisabeth Vigée Le Brun*,1755-1842）及奧地利畫家古騰布龍（*Ludwig*

*Guttenbrunn*,1750-1819）三人分別繪製的〈青春女神〉。

考斯曼又一廂情願把廣州外銷畫師分列出世代繼承的系譜（*genealogy*），由*Spoilum*（史貝霖，此人沒有中文名字，史貝霖只是本文作者中譯）作為前行代，而霖官、廷官及上列等五人作為中生代。其實早期畫師尚有池官（*Chiqua*，曾於 1769-1771年居住倫敦、進謁英皇、皇后）、蒲官（*Puqua*）及錢官（*Cinqua*，很可能是冼官）等三人，後來在香港售畫亦有煜官（*Youqua*）、新官（*Sunqua*）、周官（*Chowqua*）。其他後期為人熟悉的畫師更有鍾官（*Chongqua*）、福官（*Fouqua*）、容官（*Yungqua*）、張官（*Cheungqua*），還有上海的周呱，北京的周培春。這些人很明顯都有一定數量的傳世代表作，但因為資料欠缺，連他們的中文名字也無法肯定，遑論顧及其他生平背景資料了。

美國皮博迪・艾薩克斯博物館因藏有一百幅蒲官（蒲呱 *Puqua*）的水粉畫（*gouaches*），描繪中國民間各種行業，極是精緻，曾全部印刊在黃時鑒與沙

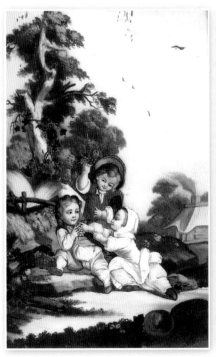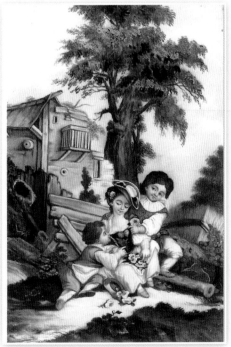

仿自荷蘭作品的玻璃畫〈荷蘭小孩與年輕母親〉（疑為Spoilum繪製）

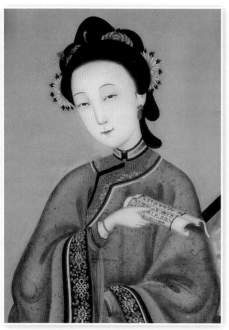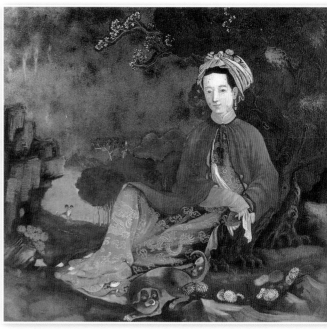

19世紀的玻璃畫〈仕女〉（左圖）
18世紀的玻璃畫〈紅袍藍龍輕紗婦人〉，藏於美國麻省皮博迪艾塞克斯博物館。（右圖）

進（*William Sargent*）編著的《19世紀中國市井風情：三百六十行》（上海古籍出版社，1999、2002），廣為中西讀者熟諳，尤其國人看到許多童年熟悉如今又已式微的行業，常會發出內心微笑。

　　廣州外銷畫中固然以油畫、象牙微型畫或玻璃畫突出及較易辨識風格，一般的水彩、水粉或膠彩畫常是集體製作大量生產，從廷官的工坊（*workshop*）即可看出，那是一大批無名畫師的心血結晶。雖說是為了生活創作，但把一個時代縮影成清晰寫實的視覺文本表現出來，更能生動影響人心。水彩畫更因尺寸較小、便於攜帶，還能價廉物美釘裝成冊頁、本子，介紹中國各地的茶葉生產、瓷器製作，絲綢紡織、民間生活起居，大量銷售給歐美國家，這批無名畫工卻是功不可沒。

　　早在1984年英國學者柯律格（*Craig Clunas*）在整理維多利亞·亞爾拔博物館中國外銷水彩畫出版的《中國外銷水彩畫》（*Chinese Export Watercolors, Victoria and Albert Museum*,1984）時，便指出考斯曼煞費苦心地（*painstakingly*）

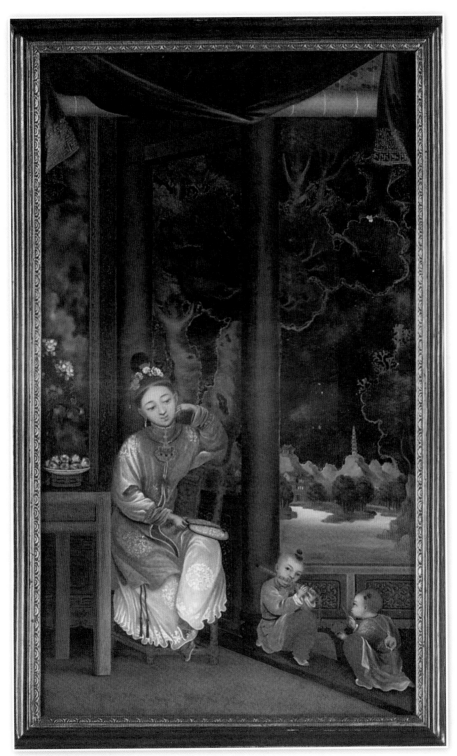

18 世紀的玻璃畫〈嬰戲圖〉

作者自藏《花鳥畫冊》封面（上圖）
花鳥畫冊封面內頁為一個美國父親在中國寫在畫冊上的信（下圖）
《花鳥畫冊》內頁（右頁圖）

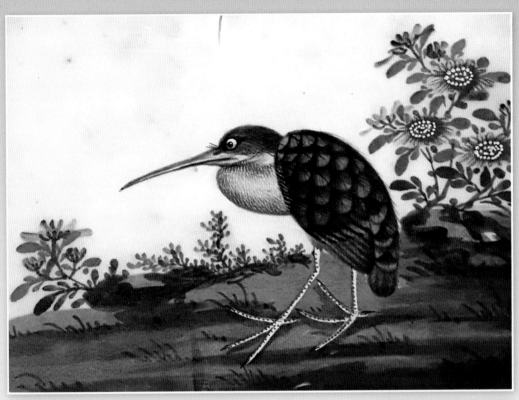

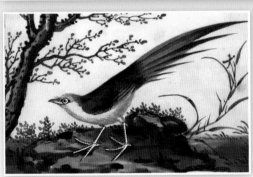

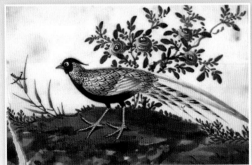

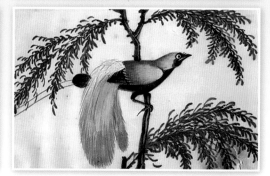

傷心鴿（作者自藏）
《花鳥畫冊》內頁（左頁圖）

企圖在這些水彩與油畫內描繪的建築或國旗排列變化，推敲出這幅圖的年代。那時在黃埔附近碼頭一帶洋行貨倉或是大班（*supercargoes*）住所都有懸掛國旗習慣，早期依次為荷蘭、法、英、瑞典、丹麥，後來繼加進德國及美國，貨倉則大部分屬東印度公司。

但建築物（如無改建）、旗幟、人物或可分辨，其他事物如花卉草木、昆蟲蝴蝶、華人家居生活就困難了。柯律格乾脆就在這本小書裡不去追究畫師名字，而以主題分類，並且談到水彩畫在蓮草紙（*pith paper*）中的創作。

19 世紀自廣州及港澳的外銷水彩畫（*watercolor export paintings*）多畫在棉紙（*rice paper*）上，棉紙有生、熟兩種，生棉未經處理，容易滲透，便於水彩渲染。熟棉經明礬處理後色素較收斂貼切，宜於工筆。外銷水彩畫多用熟棉，因而風格光亮明麗，極為順眼。

# 3. 新官 (Sunqua) 畫作風格與
## 西方畫壇的互動

2008年9月佳士得在倫敦有一個〈探索與旅遊〉（*Exploration and Travel*）
大型拍賣，分列亞洲、澳洲、南北美洲、非洲及阿拉伯等地區的旅遊畫作。
非常有趣，這批畫作內有活躍於清道光十年至同治九年間（1830-1870）

新官油畫〈檳榔嶼山灣風情〉

新官油畫〈檳榔嶼草莓山風情〉

外貿畫壇油畫大師新官（*Sunqua*,新呱）兩幅描繪檳榔嶼的油畫。檳榔嶼
（*Penang*）又稱檳城，為馬來西亞西北部一個島嶼，當時英屬被稱為英皇太子
島（*Prince of Wales Island*）。新官畫肆在廣州，另有分店在香港，存留在英國
畫作極多，兼且畫作皆落下款，更是真品無疑。此兩幅油畫帆布後有落款，畫
題取自羅伯·史密斯上尉（*Captain Robert Smith*, 1787-1873）銅版畫冊《檳榔
嶼風情》（*Views of Prince of Wales Island*,1821）內兩幅檳榔嶼海灣風情：〈檳
榔嶼山灣風情〉（*Views of Mount Erskine and Pulo Ticoose Bay, Prince of Wales
Island*）及〈檳榔嶼草莓山風情〉（*Views from Strawberry Hill, Prince of Wales
Island*）。

　　史密斯的稱呼頗為困擾，許多人誤會他為船長，他服役的官銜是上尉
（*Captain*），據英國馬丁·格哥雷畫廊1989年夏展目錄內指出，1833年他離開
印度時已官拜中校（*Lieutenant Colonel*），但後來畫作拍賣又被稱為史密斯上
校（*Colonel Robert Smith*）。

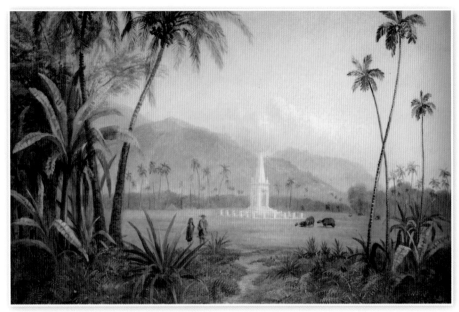

羅伯‧史密斯所作〈布朗紀念碑與牛乳荗莊園〉

　　史密斯原作〈檳榔嶼山灣風情〉為現存檳城博物館八幅油畫之一，但〈檳榔嶼草莓山風情〉卻不在內。新官藉銅版冊頁仿摹還原史密斯原作檳榔嶼風情，雖然他的生年月日不詳，但畫壇活動日期與史密斯在世時有所重疊。兩人不見得認識，但間接互動，卻彰顯出19世紀「中國畫派」畫家豐厚的藝術潛質、開放的風格胸襟、謙虛的學習精神，吸收了西洋畫藝寫實精神與描繪角度。

　　史密斯本是東印度公司軍籍建築工程師兼油畫家，1814、1817年兩度自印度被派往檳榔嶼工作，每次停留僅一年時光，但由於建築繪製草圖師（*draftsman*）的專業、素描根基，以及熟悉的地理環境，他的繪畫具有敏銳洞察力與獨特敍事觀點，經常採用高遠鳥瞰或遙繪角度，畫下一系列極為優美的檳城山水油畫。他1819年回國後，極得畫壇賞識，當年曾留印度的英國畫家威廉‧但尼爾（*William Daniell*,1769-1837）在倫敦出版了史密斯的銅版畫冊《檳榔嶼風情》，其中最有名的一張油畫叫〈布朗紀念碑與牛乳荗莊園〉（*Monument on David Brown's Estate at Glugor, Penang*）。

史密斯描繪的是當年檳城首富布朗（*David Brown*）紀念碑與牛乳莪（*Gelugor*當時稱*Glugor*）莊園。布朗是一名英籍香料買賣商，隸屬英國東印度公司，1812年時受萊佛士爵士（*Sir Thomas Stamford Bingley Raffles*,1781-1826）委托前來檳城開墾香料植地，居住的地方被稱為「牛乳莪莊」*Gelugor House*，原址剛好就位於現在的豆蔻村附近，肉豆蔻（*nutmeg*）原產印尼摩鹿加群島（*Molucca Islands*），是聞名於世的香料。中世紀人把肉豆蔻視為珍寶（據悉有亢奮功能，男仕趨之若鶩），1760年英國每磅肉豆蔻價格為85-90先令（*shillings*）之間，與三頭羊價錢差不多，只有富人才拿得出錢來買這種名貴香料，成為豪門享受的象徵。除了豆蔻、椰子之外，布朗居所周圍也種滿胡椒、丁香（*clove*）及其它香料。

　　但尼爾叔姪（但尼爾叔父為*Thomas Daniell*,1749-1840）赴印度也是東印度公司僱請作為雕版工（*engraver*）開始，當時但尼爾姪兒只有十四歲。攝影技術未發明或流通時，英國在海外需要有大量繪圖藝術與技術的專業人才繪製大量圖片，兩人於1786年就來到英屬印度首府的海港加爾各答（*Calcutta*），在那兒的兩年半期間畫下很多城市建築景物，彩版在英國風靡一時。1788年利用售畫畫酬，開始長達三年的北印度之旅，再南迴航向另一港市馬德

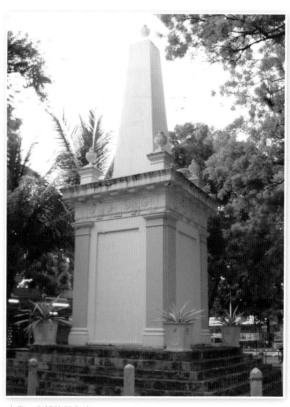

大衛‧布朗的紀念碑

威廉‧但尼爾繪筆下的〈中國磨坊風情〉

拉斯（*Madras*），飽覽印度教南方廟宇奇偉，畫作異國情調，讓人為之神往。

　　史密斯自印度回英國後名成利就，他在檳榔嶼曾負責籌建著名的聖喬治教堂（*St. George's Church*），可惜第二次世界大戰遭日本空襲轟炸劫掠，戰後重建已面目全非。他又曾在當年印度蒙兀兒帝國（*Mughal Empire*）首都德里（*Delhi*）的貴族大屋居住，把房舍描繪入畫，東方異國情調濃郁。退休後意猶未足，分別在法國風光宜人藍天海岸的尼斯（*Nice*）及英國濱海漁村小鎮佩恩頓（*Paignton*）購建印度式房屋安住。

　　史密斯繪有檳榔嶼的薩福大樓（*Suffolk House*），為歷史建築定影，饒富意義，此大樓原為檳榔嶼第一任開埠總督萊特（*Francis Light*）官邸，新加坡開埠總督史坦福‧萊佛士爵士曾在這大樓商討開發新加坡，萊佛士十四歲時進入英國東印度公司工作，負責遠東殖民活動，1805年被公司派往馬來亞檳城，並於1819年建立了自由貿易港新加坡。萊佛士當年下榻的薩福大樓地產（*estate*），正是檳榔嶼大量種植胡椒、肉豆蔻及丁香的花園。後來薩福重

新修復建築，屋頂亦是多得史密斯的原圖引證，回復當時在中間撐頂（*jack roof*）的外貌。

威廉‧但尼爾曾利用當時最新銅版蝕刻凹版技術（*aquatint*），複製許多史密斯檳城畫作，其中一幅〈中國磨坊風情〉（*Views of the China Mills, after Robert Smith*）擬作，描繪華人早期在大馬墾殖風貌，但是層巒聳翠，村落起伏，鵝群河流，農夫牧牛而行，其風格主題揉合了西方農莊、東南亞風光及華僑開墾精神，引人入勝。

新官（新呱）是19世紀「中國畫派」油畫佼佼者，除林官（*Lamqua*）及煜官（*Youqua*）外，不作他人想。1857年左右他在香港分店與英商接觸極多，並為英國收藏家喜愛。據胡光華編著《中國明清油畫》（2001）一書內稱，他到過巴西，有一系列里約熱內盧的海景油畫，現存巴西國立博物館。他的油畫風格清新淡逸，與林官油畫的濃郁背景渲染明顯不同。上面提及史密斯那幅〈布朗紀念碑與牛乳羢莊園〉，可以與新官另一幅油畫〈黃埔長洲島外國墓園風光〉（*View of Dane's Island Foreign Cemetery*）內美國公使亞華葉（*Alexander H. Everett*）墓園作一比較。

長洲島又名「丹麥人島」，與黃埔附近另一深井島，又名「法國人島」（*French's Island*）齊名，均有墳場安葬逝世在廣州的外國人。香港科技大學人文學部潘淑華整理的「廣州長洲島上美駐華公使亞華葉（*Alexander Everett*）墓碑」一文內指出，1750年在廣州居住的瑞典人奧斯伯（*Peter Osbeck*）遊記（*A Voyage to China and the East Indies, tr. J.R. Forster,*1771）內記載，丹麥島所以稱為丹麥島，是由於丹麥把其死於廣州的國民都葬於這個島上，而法國人島則葬有英國人、瑞典人、法國人和荷蘭人。但又據台灣國立清華大學游博清博士論文《經營管理與商業競爭力：1815年前後的英國東印度公司廣州商館》（2011）內指出，「*1756 年時，清廷為避免英法兩國水手鬧事，指定黃埔附近的長洲島（Dane's Island）作為英國海員休憩之用，深井島（French Island）則供法國海員休息。*」

潘淑華更抄錄美國駐華公使亞華葉墓碑石的碑文如下，中、英文碑文分刻於墓碑的兩面：

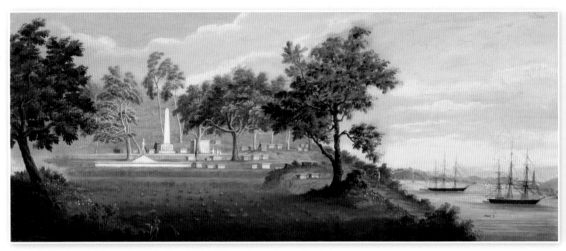

新官油畫〈黃埔長洲島外國墓園風光〉

*Alexander Hill Everett*

*First Presidence Minister*

*of the United States of America to China*

*He was born in Boston*

*In the State of Massachusetts 19th March 1790*

*Graduated at the University of Cambridge U.S.A. in 1806*

*Filled various high offices at home and abroad*

*Attended distinction as a Statesman and a man of letters*

*And died respected and beloved*

*Under the Hospitable roof of the Reverend Dr. Parke of Canton*

*on the 28th of June 1847*

*in the 58th year of his age.*

亞美理駕合眾國奉命始駐中國欽差大臣亞華葉之墓
道光二十九年四月初九日即我主耶穌基理師督降生後紀年之一千八百四十九年五月初一日立

新官的〈黃埔長洲島外國墓園風光〉一畫，即以亞華葉墓碑為主題，此畫現存美國皮博迪艾塞克斯博物館，早年考斯曼對這類的墓園題材大惑不解，認為屬新官早期創作描述「偶而異常的景物」（occasional atypical subjects）。1996-1997年皮博迪艾塞克斯博物館與香港藝術館兩地合展「珠江風貌：澳門、廣州及香港」（《目錄》於1996由香港藝術館出版印行）19世紀有關廣東珠江三角洲的文物畫作，並由皮博迪艾塞克斯博物館館長沙進（William R. Sargent）負責撰寫解說。新官三幅油畫〈黃埔長洲島外國墓園風光〉、〈從海港眺望南灣〉（Harbour and Praya Grande）、〈新廣州商館〉（Foreign Factory Site）均在展出之列。

提到這三幅畫作，沙進認為風格並不統一，也許是新官先繪藍圖，再交其畫肆畫工仿製完成。眾所周知，新官畫作多有簽名（但亦不排除次貨、未簽、或被冒簽的可能），這三幅畫作惟一有簽名的就是〈黃埔長洲島外國墓園風光〉。但問題就出在這幅畫並不能代表新官風格，相反，它與史密斯的〈布朗紀念碑與牛乳莪莊園〉表現理念極其相似。

提到三幅畫及亞華葉墓碑時沙進提出的疑問是這樣的：

*While this painting and two similar examples may be signed or labeled Sunqua, the stylistic differences between them preclude the possibility that they are by the same artist. It appears that Sunqua created the master painting from which various examples were copied in his studio, where his name would then be added. While compositionally identical to the other two, this example has in the middle ground, below the obelisks, a long low tomb with a small pyramid top. It is not known what this feature represents, and it may be a mistake of the artist copying the original.*（《目錄》130頁）

可惜目錄的中譯並未能表達最後幾句的原意。英文最後兩句的原意應該是「雖然構圖而言和其他兩幅相同，但這幅中央地區一系列方尖豐碑（obelisks）下方，有一長扁墳墓，上有一小型金字塔頂，不知此為何意，也許是畫者摹倣原作的一項錯誤。」其實沙進先生如參照史密斯〈布朗紀念碑與牛乳莪莊園〉，就應該知道亞華葉墓園只限於墓碑四周，與前面小型金字塔頂的長扁墳墓沒有關係。可惜亞華葉墓園油畫完成一世紀後，所有墓碑已蕩然無

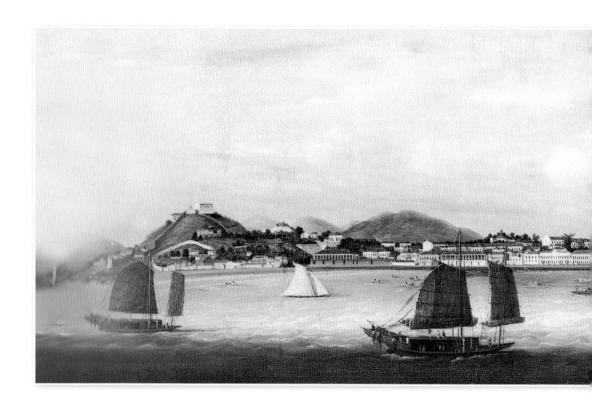

存，只餘倒塌的兩座方尖塔豐碑，其中一座就是亞華葉豐碑。看來已無法實地考勘那座小型金字塔頂的長扁墳墓了。

　　這兩幅畫都以遠眺觀點鋪陳景物，透視清晰，焦點在墓上的方尖塔豐碑。惟一不同的是史密斯以兩旁椰林芭蕉烘托出當中布朗墓園，觀者由前景小路直入廣闊墓園及周圍草地，並有三隻大水牛吃草憩息。光線落在當中方尖塔豐碑上，更顯肅穆謐靜。新官的亞華葉墓園油畫由左方切入，整片西式墓園占全畫三分之二，遠眺更為遙遠，畫內墓園訪客更顯渺小，但視野卻更遼闊，包括占油畫右方三分之一的海洋及兩艘懸掛美國國旗船隻，由此看出新官調色功力非凡，除了藍天白雲、海洋桅船，還有陸地青綠鬱茂樹木墓園，前景尚有疏落菜圃，右旁有一戴草笠菜農荷鋤擔水前往墾殖，形成中西合璧的景色。

　　雖然至今尚未發現新官摹倣史密斯〈布朗紀念碑與牛乳莪莊園〉一畫，但

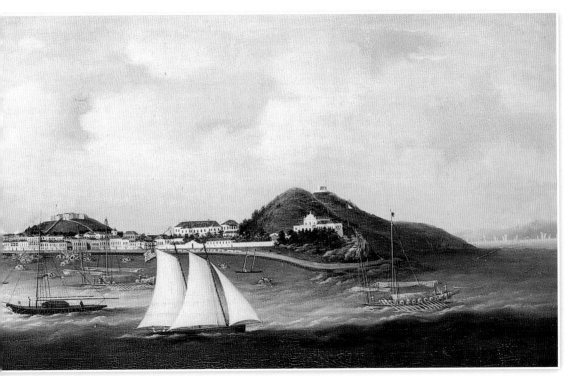

新官油畫〈從海港眺望南灣〉

從佳士得拍賣的兩幅仿摹史密斯檳榔嶼風光的油畫，再加上這幅〈黃埔長洲島外國墓園風光〉，我們儘皆心裡有數，史密斯的檳榔嶼系列對新官的影響是絕對的，新官也沒有遠離自己的油畫風格，他只不過忠實描繪黃埔長洲島外國墓園風光罷了。

　　至於新官〈黃埔長洲島外國墓園風光〉與其他兩幅油畫的關係，沙進提到，「*While this painting and two similar examples may be signed or labeled Sunqua, the stylistic differences between them preclude the possibility that they are by the same artist*」（雖然這幅墓園風光與其他兩幅相似畫例可能均有新官下款，但它們彼此風格的殊異排除了出自一個畫家之手的可能）。

　　那就是說這三幅新官畫作，在摹做與原作之間，真真假假，可能其一、其二或全部，均非新官所作。但假如如此文前述，〈黃埔長洲島外國墓園風

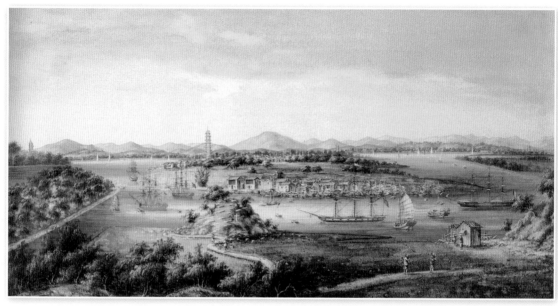

早期油畫中所繪的黃埔長洲島外國墓園

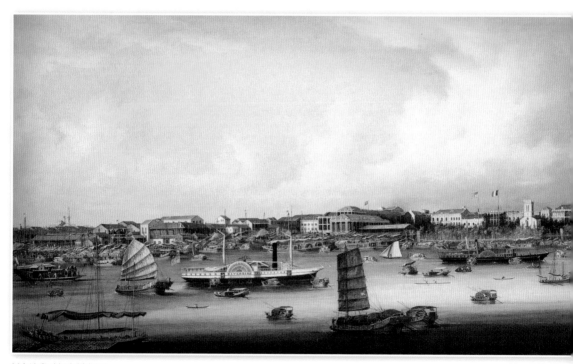

新官油畫〈新廣州商館〉

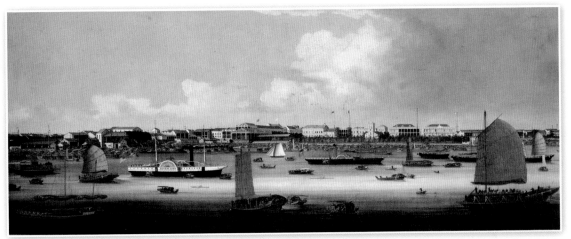

新官油畫〈廣州商館區〉

光〉確出自新官之手，是否就代表其他兩幅（或一幅）為新官手下模擬之作呢？然而答案並非如此，按照風格鑑定器物理論的「一貫風格」（consistent style），這兩幅分別描繪黃埔商埠及澳門南灣的油畫，的確出自新官之手。

〈新廣州商館〉（*Foreign Factory Site*）為描繪1841年黃埔西方貨倉火災後重建的面貌（1856年又一次大火後即景況不存），沙進質疑其真偽大概認為此畫出現過兩種版本，一種即此畫左邊有一艘飄揚美國國旗的黑白顏色側輪蒸氣輪船（*side wheel steamer*）「河鳥號」（*Riverbird*）。但另一版本卻出現在馬丁‧格哥雷畫廊1989年夏展目錄內117號畫上，景物大同小異，同是全景（*panorama*）繪製，惟一不同是黑白顏色側輪蒸氣輪船名字叫「銀鳥

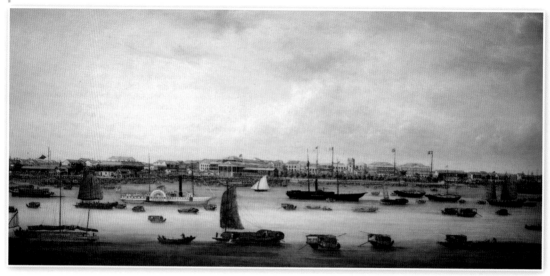

格哥雷畫廊1989年夏展目錄內之〈河鳥號〉

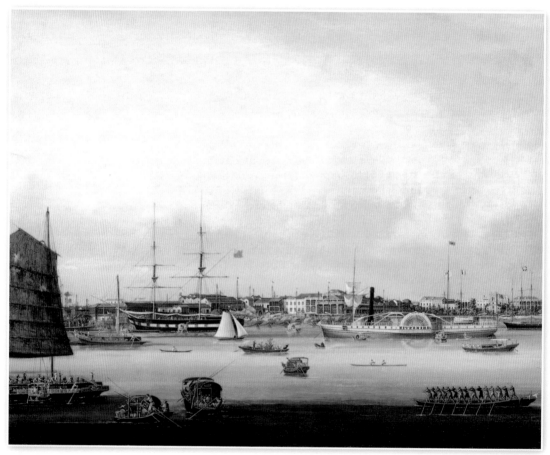

煜官油畫〈河鳥號〉局部

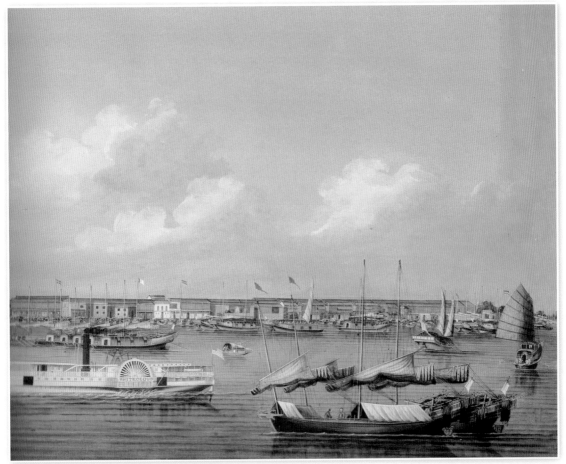

廷官水粉畫〈白雲號〉局部

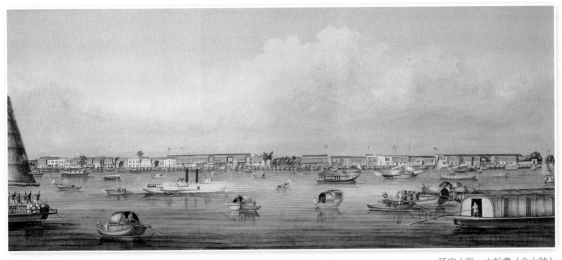

廷官水彩、水粉畫〈金山號〉

號」（*Silverbird*）。

　　但是沙進看錯了，馬丁・格哥雷畫廊1989年夏展目錄內117號畫上的蒸氣船，名字依然是「河鳥號」（*Riverbird*），不是銀鳥（*Silverbird*）。其實當年行駛於黃浦江上的美國側輪蒸氣輪船同時出現在外貿畫上非常多，除「河鳥號」外，還有廷官水粉畫「火花號」（*Spark*）、「白雲號」（*Whitecloud*）、「金山號」（*Ki Shan*）、佚名油畫——疑為南昌（*Namcheong*）繪製的「威廉

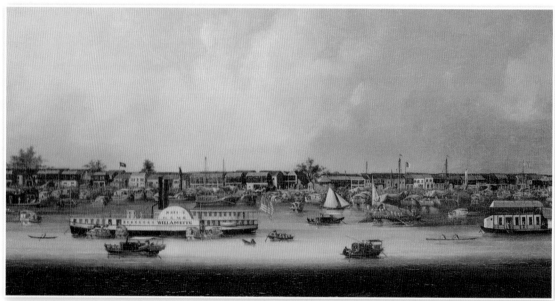

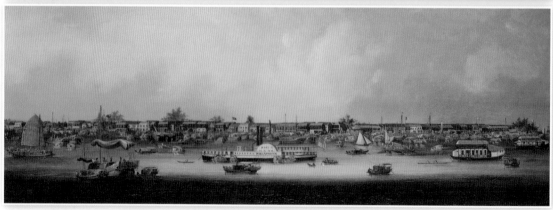

佚名油畫〈威廉蓋茨號〉，疑為南昌繪作（香港藝術館藏）（上、下圖）

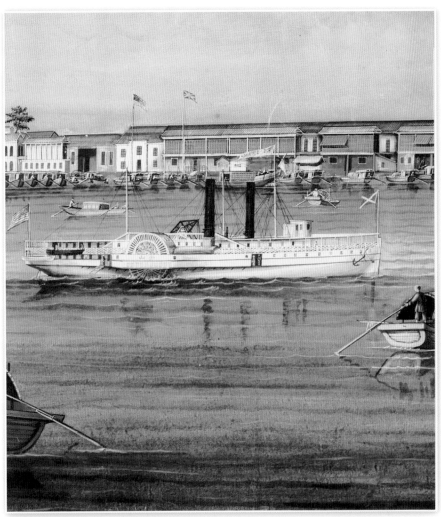

廷官水彩、水粉
畫〈金山號〉局
部

廷官的水粉畫
〈火花號〉

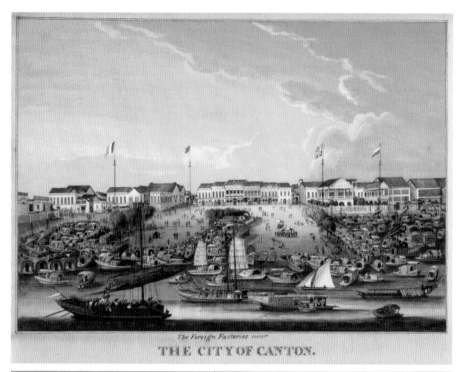

*The Foreign Factories near*

THE CITY OF CANTON.

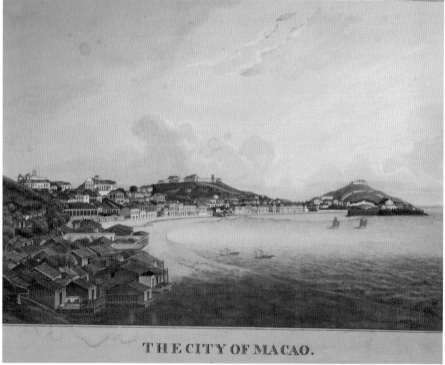

THE CITY OF MACAO.

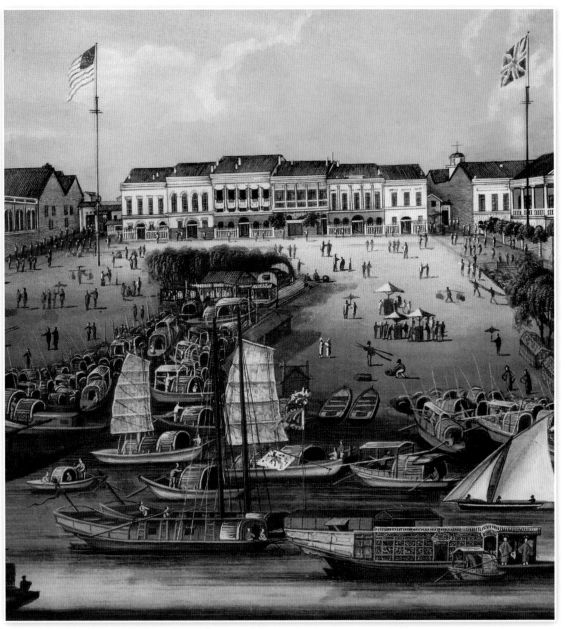

新官水彩粉畫〈廣州商館〉局部（上圖）
新官水彩粉畫〈廣州商館〉（左頁上圖）
新官水彩粉畫〈澳門南灣〉（左頁下圖）

梅茨號」（*Willamette*），而「河鳥號」赫然也曾出現在煜官（*Youqua*）的一幅油畫上。

迄今為止，新官面世的〈新廣州商館〉共有三幅，除上述美國皮博迪艾塞克斯博物館一幅，格哥雷畫廊1989年夏展目錄一幅（源自美國*Dr. Robert and Mary Hagerty* 收藏）外，另一幅收藏在香港藝術館，於1991年展出的〈廣州商館區〉（*Guangzhou Factories*），並說明「河鳥號」建於1854年，在1855年夏天到1856年冬天行走港穗兩地。

這三幅畫構圖相同，風格一致，細膩寫實，即使是全景，各項景物，水上船艘，岸邊建築，甚至艇家乘客，盡皆鉅細無遺，格調高雅，敷彩鋪陳，流暢清逸，應是出於新官之手，殆無疑問。2005年美國波士頓拍賣行*Skinner*拍出兩張新官署名的水彩水粉畫，分別為〈廣州商館〉（*The Foreign Factories near the*

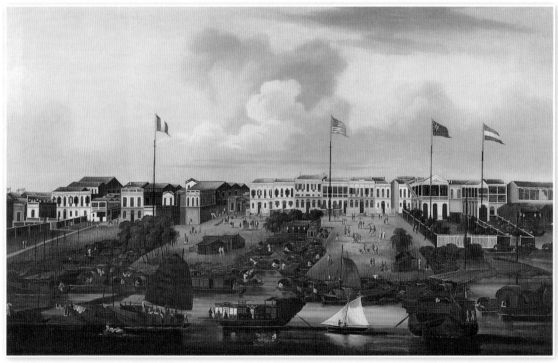

佚名油畫〈廣州西人商館——美國商館廣場〉

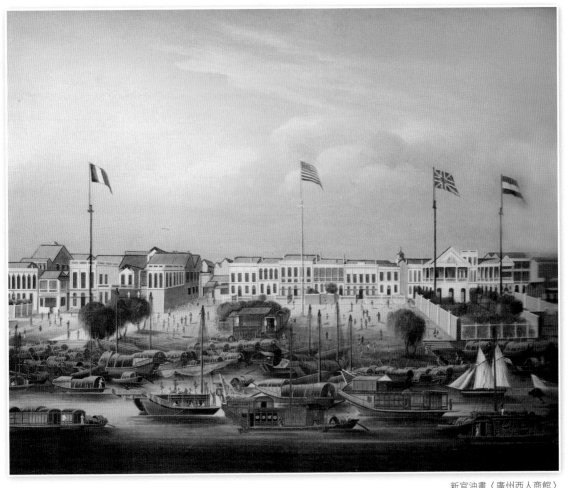

City of Canton）及〈澳門南灣〉（*The City of Macau*），可作為新官畫作商館構
圖細節的參考，〈廣州商館〉更是用近景畫出各式艨艟船艘停泊在美國商館廣
場前面，前景有一艘花艇佇立兩名花魁，旖旎風光，點綴了廣州商家唯利是
圖另一面色相。格哥雷畫廊1989年夏展目錄內一幅新官油畫〈廣州西人商館〉
（*Canton: The Western Factories*）亦可與*Skinner*的〈廣州商館〉及另一幅佚名油
畫〈廣州西人商館──美國商館廣場〉互相比較。

# 4. 中國畫派宅院風情

19世紀西方與中國貿易（*China Trade*），出乎意料牽涉及雙方文化交流的互動，其中尤以繪畫為最，可惜多為學院、畫院忽視，在曇花一現的百年間，外銷畫（*export paintings*）迅即興起風起雲湧，百年後倏然消失無蹤，中國畫師被稱為「中國畫派」（*Chinese School*），留下來的畫作蛛絲馬跡，提供給後人無限廣闊的國學文化新視野。

中國貿易與中國畫派的崛起與消失是絕對因果關係，自晚明 1600年開始到晚清1860年兩百六十年間西方海權擴張的貿易關係裡，中國油彩、水彩、水粉畫在19世紀大量輸入西方，是一種不可忽視的現象，尤其這些畫作並非傳統國畫，而是西方顧客訂購或指定的題材，並且受到西方寫實藝術與技巧影響下的創作。

一種藝術的產生無法避免歷史、政治及文化因素，這些畫作代表西方早期自以為是「中國風」（*Chinoiserie*）的覺醒，以及掙脫「東方主義」（*Orientalism*）迷思後對終極東方（*the ultimate Orient*）──中國──的一種嘗試認知。可惜這項努力未竟全功，而局囿於清代君主閉關自守的華夏中心主義，只能在南方商埠廣東一帶徘徊，未能藉商機全面接觸中國。少量有關北方畫作如〈冬景夜射 1〉、〈冬景夜射 2〉、〈冬景冰湖〉及〈冬景護幼雛〉等油畫，描繪滿洲貴族雪夜競射弓藝，旁邊伺候帶刀侍衛，內堂端坐應是皇帝；冰湖附近的避寒山莊，以及寒冷冬夜貴婦對一對孤雛的人間溫暖，這些稀有的北方雪景皆出自南方畫師手中，誠是難得可貴。

除了陶瓷、絲綢、香料及茶葉大量需求，為何西方人興趣會在中國圖畫？

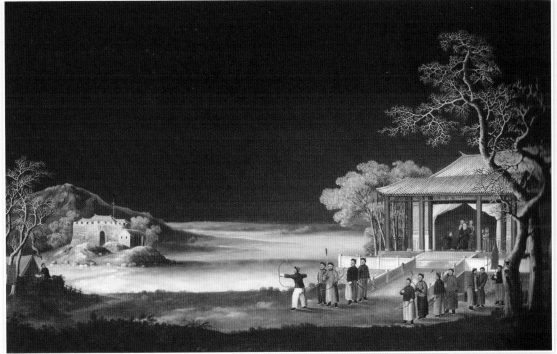

〈冬景夜射1〉 油畫（上圖）
〈冬景夜射2〉 油畫（下圖）

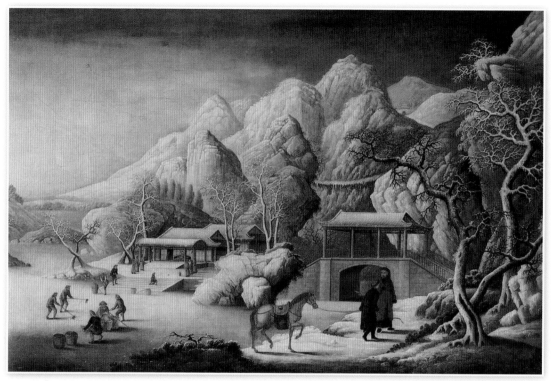

〈冬景冰湖〉 油畫

　　許多學者歸納於當時攝影術未臻發達，圖畫是文字以外惟一的視覺載體，尤其彩色圖畫，更能準確說明事物的具體性，藉以添增文字解說力，比黑白照片更引人入勝，這也是數百年來肖像畫盛極不衰的原因。中國畫派不乏肖像油畫高手，價錢又遠比在華的西洋畫家便宜，無怪乎廣東林官（呱）、新官（呱）畫肆其門如市了。

　　也有人認為洋商回國，攜帶本地伴手禮或手信，藉以介紹當地風土人情、名勝建築，有似今日明信片，亦人之常情。但亦不足說明大批畫作滾邊釘頁成冊，以六、十二、廿四、五十頁為單元，分別裝成冊頁（*album*）大量運銷西方，尤其英、美兩國。柯律格早在1984年研究中國外貿水彩畫（*Chinese Export Watercolours*）一書內就指出英國維多利亞‧亞爾拔博物館的外貿畫收藏，單頁和冊頁放在一起算就達一三〇套，很多一套冊頁有五十張數，可見數量之大。

博物館精品收藏尚如此眾多，民間個別加起來更無法估量了。這只是英國一地，如加上美國麻省皮博迪艾塞克斯博物館龐大外貿畫收藏，我們應該可以說流通在西方收藏的外貿畫起碼上萬或數萬張。

消費者的要求決定供應者的內涵，從學術角度來看，我們可以從這些畫作追蹤出當日西方消費者的東方興趣（柯律格稱為幻想中國 *fantasy China*），以及東方供應者提供真實與幻想兼備的內容。

歐洲18世紀工業革命及中產階級興起，與貴族階級分岐的文化觀念逐漸明顯。實業家與中產階級崇尚務實的入世享樂觀，務求與生活掛鉤及大眾共享，不肯附庸於孤芳少眾藝術。中國傳統山水國畫不是歐洲商人杯中的茶，正如西方油畫從來不適合大清皇帝口味，這些遠涉重洋的商人想看到的是這個國家人民怎樣生活？茶怎樣種？蠶怎樣養？絲怎樣紡？瓷怎樣燒？人民生活起居或宅院風情、大清律例的三妻四妾、商吏洋行（*Hongs*）、外貌或港口船艘、街道

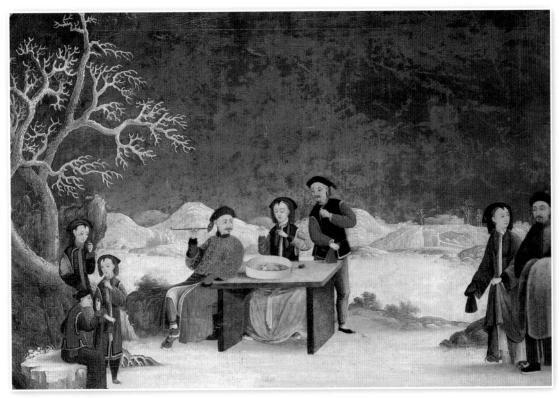

〈冬景護幼雛〉 油畫

叫賣小販（英國人叫 *street traders*）、衙門刑罰種種。

外貿畫提供片面訊息雖屬零碎餵食方式（*piecemeal fashion*），但多少顯示出家族中心的中國文化觀念。宅院風情的畫作常以家族聚居活動作組合，呈現出三項類型：1.內宅婦女，2.家庭聚樂，3.庭院建築。

內宅婦女是最大的類型組合，畫作經常利用人物身分顯露居住環境的擺設及事物。兩幅主題相同的〈南方婦女內宅榻床〉膠彩水粉畫，女孩隨著侍女進入內堂謁見母親，走廊欄杆花園隱約可見，有太湖石與翠竹。廊內擺有幾張酸枝雲石方凳，媬姆指向坐在內堂榻床，手持長柄小旱煙斗的年輕母親。這類榻床是典型中國家具，可坐、可倚、可臥。榻床後是長型供桌，放古玩大型蟠螭攀緣三足水盂、怪石虯樹盤根一座，上放孔雀藍柳葉長瓶及柿紅瑪瑙水果，最右邊放仿古郎窯牛血紅觚壺，上插蒔花襯托背後大幅牡丹畫軸，兩旁一對壽聯，一邊寫「芝蘭氣味松筠操」，另一邊為觚壺及燈籠遮擋，但應為「龍馬精神海鶴姿」。

另一幅大同小異，水粉濃烈，比前畫更見清淅，上聯則改為「平橋遠水詩

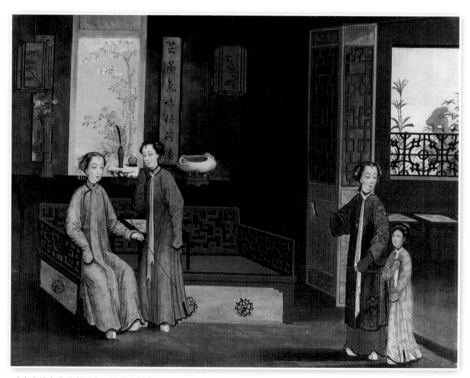

〈南方婦女內宅榻床〉 膠彩水粉畫

千里」，被遮擋之下聯應為「錦樹濃花月一鉤」，語出李商隱詩句，前面兩句為「水如碧玉山如黛，露似真珠月似弓」。義山此詩，素為書家所喜，常見於對聯書法。

以上擺設，著墨簡單，含意豐腴，由此可知女孩與母均來自書香之家，庭臺樓閣，布置簡潔，在座之母雍容大方，入室之女亦步亦趨，即使侍婢也顯得恭謹有禮。至於衣著，想是官宦人家，雖是閒居樸素領巾長袍，長袖遮手，也落落大方。

兩幅畫同一風格，應出自同一畫者或畫室，引證廷官（呱）在省城、香港設有十六間畫館之説，每館各設畫工數人，分別大批臨摹原畫（master copy），材料未必一樣，有水彩、水粉膠彩或油彩，畫意即使落差，也不過是聯語之別。

以上背景分析，亦可用在「內宅花園」及「女宅內院」油畫，題材更見豐富，女眷衣著也藉油彩充分表現雍容華貴，人面如花，建築物更為闊敞，後花園外，但見樓台水榭，一片江南庭園景色。

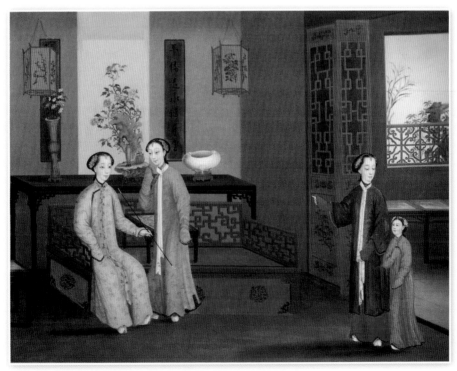

另一版本〈南方婦女內宅榻床〉　膠彩水粉畫

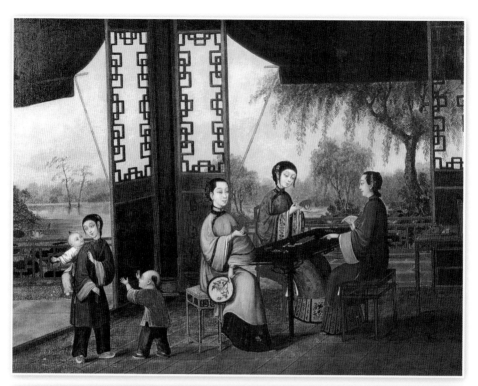

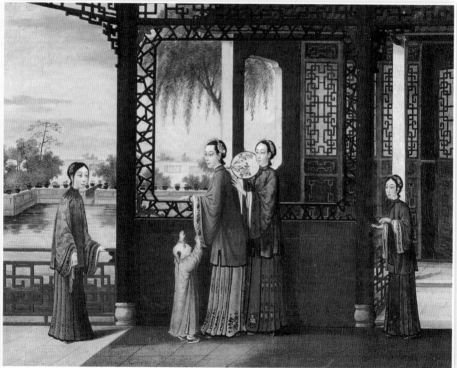

〈南方婦女內宅葉子牌戲〉 膠彩水粉畫（上圖） 〈南方婦女內宅觀池，小孩求抱〉 膠彩水粉畫（下圖）

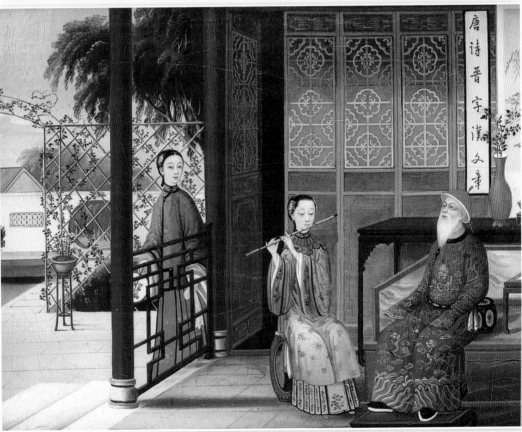

〈內宅花園〉 油畫（上圖） 〈內宅閨房官吏聆簫〉 油畫（下圖）

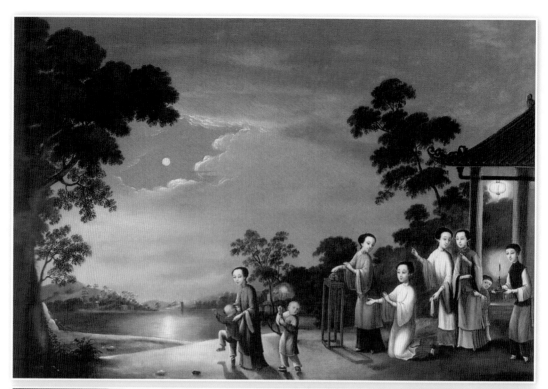

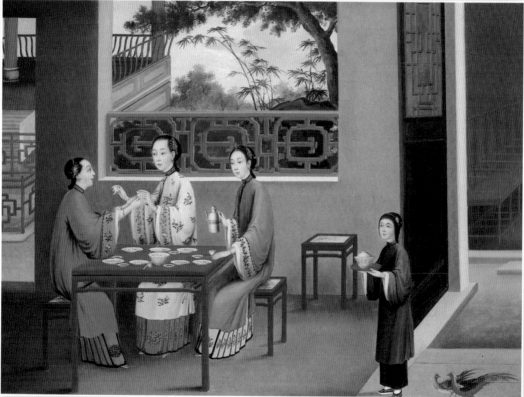

〈內宅七夕乞巧情人節庭院賞月〉　油畫（上圖）　〈家庭小酌勸酒〉　膠彩水粉畫（下圖）

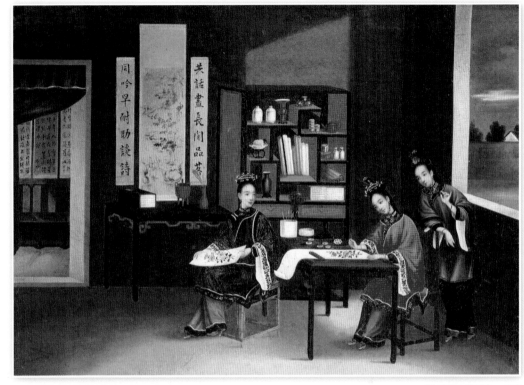

〈內宅畫齋繪事〉　油畫

　　最讓西方人感興趣，莫如中國人農曆八月十五賞月拜月的中秋節或是七夕乞巧情人節，但見一輪滿月，雲開月明，千山有水千山月，小孩捧著紙紮燈籠玩耍，婦女擺出香案跪拜，祈祝月圓人圓。這幅油畫取景適中，把近景人物焦點集中在右下角，然後視野伸展向左邊空間，但見秋水長天，遠處似有孤帆一葉，不知是出航或是回歸。

　　宅院風情還包括內宅姒娌姻親互動，〈內宅畫齋繪事〉及〈家庭小酌勸酒〉兩畫分別呈現內宅婦女活動，一片融洽，〈內宅畫齋繪事〉景物豐盛，多寶格及四方供桌陳設，顯示書香世家。至於姒娌在畫齋或長廊欣然相聚，對研畫藝或對飲酬酢，自是另一番天地。

　　從內堂進入臥房，〈閨房官吏小妾〉風光旖旎，白鬍官吏左手執鼻煙壺，轉身示意小妾坐下，男尊女卑，侍妾婉然順從。水粉彩畫〈內宅鴉片煙榻〉頗為別緻，不熟悉抽食鴉片的西方讀者自是逸趣橫生。抽煙工具林林總總，有煙

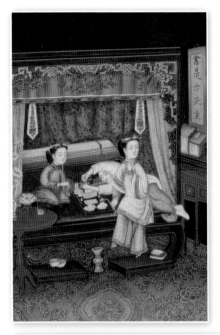

簽、煙燈、煙槍等，一般將生鴉片加工成熟鴉片，然後搓成小丸或小條，在火上烤炊軟後成煙泡，用煙簽塞進煙槍的圓型煙鍋裡，翻轉煙鍋對準火苗，吸食燃燒產生的煙。畫中齊人，躺臥榻上手持煙槍在燈上烘軟煙泡以便吸食，纏足妻妾在旁伺候。抽鴉片需在煙榻，原因是鴉片本為止痛藥物，含麻醉作用，但亦能產生亢奮幻覺，一旦作用開始，其人站立不穩，如躺榻上遨遊煙雲，便如羽化登仙。此畫技法低劣，但臥榻抽煙，燈火明亮，前所罕見，應可滿足西洋人的好奇。

　　〈內宅簪花——少女與侍女〉及〈內宅少婦愁思〉分別代表中國抒情傳統的晨妝與閨

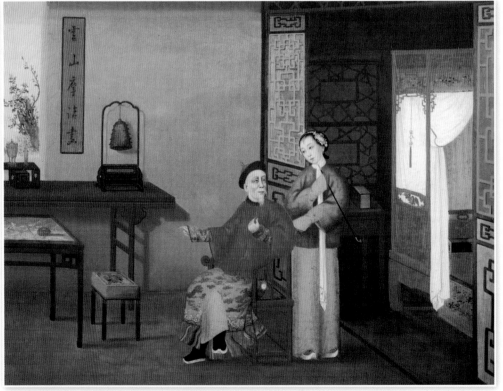

〈內宅鴉片煙榻〉　水粉彩（上圖）　〈內宅閨房官吏小妾〉　油畫（下圖）

怨。前者水彩畫用色明亮輕快，後者油畫著色沉穩蒼鬱，各擅勝場。尤其內宅少婦一畫，坐姿略帶錢納利（*George Chinnery*）油畫風格，但少婦遠眺愁緒的刻劃，卻是中國詩歌傳統，如王昌齡〈閨怨〉：「閨中少婦不知愁，春日凝妝上翠樓；忽見陌頭楊柳色，悔教夫婿覓封侯」，那般閨愁，是西方肖像畫所沒有的。

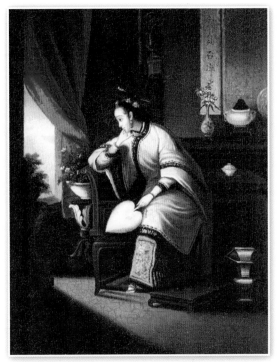

家庭聚樂圖象組合裡，廷官兩幅水粉畫〈家庭妻妾成群1,2〉色彩繽紛，如花美眷的服飾裝扮多姿多采，為上乘之作。其他畫作的各項描繪皆有深意，譬如不欲觀之矣的長者不肯入席或男仕賭博飲酒，猜枚罰酒亦是西方難得一見的中國式賭酒。但是最讓人耳目一新的是〈大廳音樂雅集〉水彩紙畫，此畫現藏維多利亞‧亞爾拔博物館，柯律格稱此畫為「內景」（*Interior scene*），大概是指此畫的內部空間設計。

2011年香港藝術館展出「東西共融：從學師到大師」，企圖從一批建築構圖的外貿畫裡，探討出中國畫師如何在構圖、空間、深度、光暗、氛圍等角度看出西方畫法的影響。在這項展出目錄裡，更嘗試比較曾經訪華西方畫家如但尼爾叔

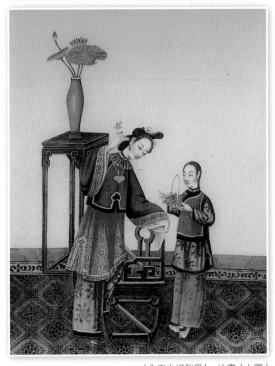

〈內宅少婦愁思〉　油畫（上圖）
〈內宅簪花──少女與仕女〉　水彩（下圖）

姪（*Thomas Daniell, William Daniell*）的「中國官員」及波傑（*Auguste Borget*）的〈廣州河南海幢寺內景〉處理三度空間的畫作，而結論並不盡如理想。但尼爾叔姪透理處理內室景物時，其大小光暗是按照遠近而定的，可是廷官（關聯昌）〈富戶人家〉水粉紙本裡：「廣東畫家似乎在這方面遇到不少困難……首先，褐色及灰色的地磚收窄的幅度並不吻合。同時，室內及室外多組物件均未能切合透視法……」所以「畫面的空間因而欠缺說服力。」

〈富戶人家〉並不是一幅出色畫作，雖然景物繁密，花木假山，廳堂寬敞，借景一直伸向屋前，然畫工呆板、畫色沉滯，儘管著色濃艷，卻毫無動感韻味，人物更是敗筆，雖云出自廷官之手，極可能是畫肆工人臨摹之作。

〈大廳音樂雅集〉雖是佚名水彩紙畫，但氣度恢宏，韻律生動，畫面從平遠、高遠角度看去，廳內景物由近而遠，由大趨小，即使地面長方型階磚從前

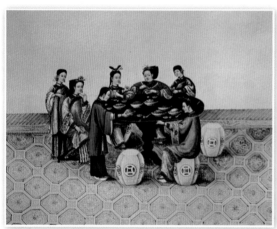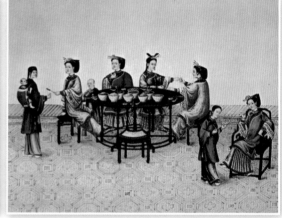
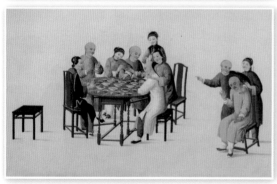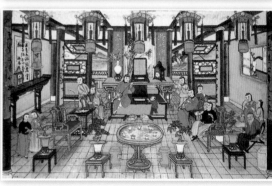

廷官所作的兩幅水粉畫〈家庭妻妾成群1〉（左上圖）、〈家庭妻妾成群2〉（右上圖）
〈家庭宴席不欲入席〉（左下圖）
1850年代佚名畫家所作水彩畫〈家庭大廳音樂雅集〉（右下圖）

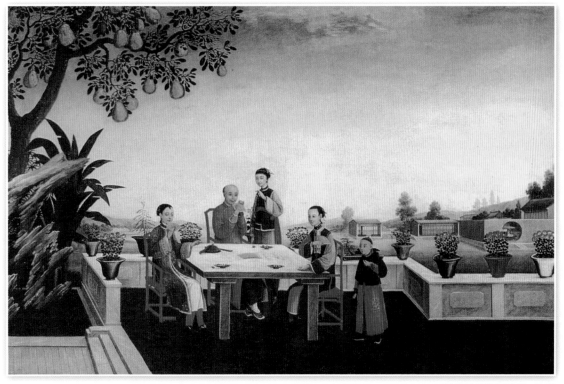

到後的收窄幅度，亦符合西方透視法。前景高吊五盞紅燭大燈籠，下面一張八仙雲母圓桌，伴以松柏盤栽，坐墩兩具，桌上茶盅七杯，暗示七位樂師。廳堂兩旁各擺明式靠背坐椅，分坐琵琶、洞簫、直笛、牙板樂師，直伸向大堂中央主唱琴手，一齣説唱好戲恍在眼前。畫中聽眾尚有老翁、成人、孺子，有如祖孫三代共敍天倫同樂。另一幅佚名的〈茶葉工場〉也可與〈大廳音樂雅集〉作一種西方透視法的比較。

　　由於洋商輾轉傳説，或是閱自遊記、筆記、回憶錄，西方讀者對廣州十三行行商的私人豪華宅院特感興趣，因而大量庭園建築畫應運而生。當年十三行首富首推潘「啟官」（潘仕成, *Pwankeiqua*）與「浩官」伍秉鑒（*Howqua*），分別為「同孚行」及「怡和行」行主，皆在廣州珠江對岸河南擁有巨宅盈畝、妻妾成群。潘啟官花園建在河南的龍溪鄉泮塘，中有秋紅池館、清華池館等。伍浩官花園建在河南的萬松園，內有清暉池館諸勝。

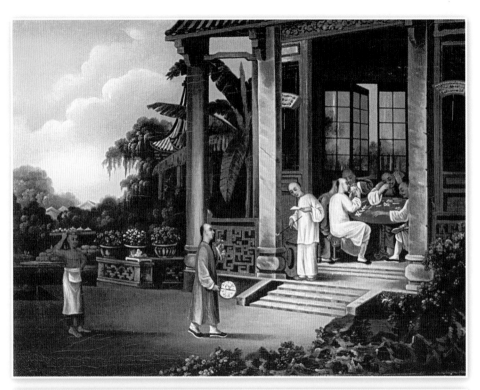

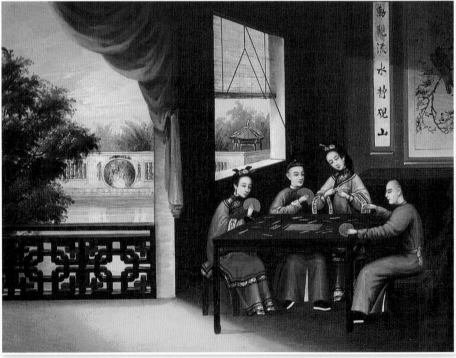

〈男士賭博〉 油畫（上圖） 〈妯娌牌戲〉 油畫（下圖）

潘啟官更曾參與在澳門普濟禪院（觀音堂）於1844年顢頇的清政府官員與美國官員在此簽下不平等的「望廈條約」，當時簽約的石桌石凳至今仍在，後更建有「碑亭」，刻碑詳述條約經過，以供後人瀏覽。這批腐敗的滿清官員與仕紳，喪權辱國簽約完畢之餘，還有雅致群赴媽閣廟一遊，飲酒吟詩，並勒石為記。媽閣廟有一石，上有潘仕成一詩：

敧石如伏虎，奔濤有怒龍，偶攜一尊酒，來聽數聲鐘。

詩後有註：「甲辰仲夏，隨待宮保耆介春制軍於役澳門，偶偕黃石琴、方伯暨諸君子同遊媽閣，題此。貲隅潘仕成」。「望廈條約」在道光二十四年甲

澳門媽閣廟潘仕成（啟官）勒石題詩
「敧石如伏虎」（左上圖）
Spoilum所作油畫〈啟官〉（右上圖）
佚名畫家所作油畫〈耆英〉（下圖）

辰五月十八日（1844年7月3日）簽定，時介仲夏。耆介春即兩廣總督耆英，滿洲正藍旗人，字介春。黃石琴即廣東巡撫黃恩彤，山東寧陽人，字石琴。潘仕成（潘啟官）為此次簽約的中方隨員，原身份僅為十三行商人，因其「與米利堅商人頗多熟悉，亦素為該國夷人所敬重」，因而被耆英調至衙署專理夷務。當年潘仕成以富商身分，在廣州市荔灣區別墅「海山仙館」（又稱「潘園」）經常宴請中外賓客，其《尺素遺芬》刻石極為有名。

錢納利好友亨特（William Hunter）曾寫有幾本留粵經歷的暢銷名著，包括《廣州番鬼錄》（The 'fan kwae' at Canton before Treaty day 1825-1844）及《舊

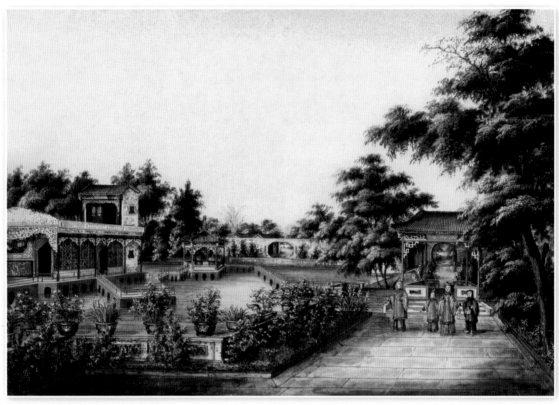

1850年煜官畫肆所作〈浩官豪宅庭院〉

中國雜記》（*Bits of Old China*）。在《舊中國雜記》內，他曾提及多次造訪潘啟官的泮塘巨宅，第一次是啟官的大兒子患了肺病，央求亨特把在華的蘇格蘭醫生考斯（*R. H. Cox*）帶去醫治，亨特描述入潘宅經過：「那是一座美侖莊院（*mansion*），剛新刷了金漆及淡雅顏色，讓人有一種豪華喜悅（*rich and cheerful*）的感覺，庭院用打磨過的花崗石細緻鋪陳，整個莊院——實在應該說是一群組別墅（*a series of villas*）——占地數十畝，圍著一面高約*12*英尺磚牆建在花崗石的地基上」。除此以外，亨特觀賞庭院時還看到啟官成群妻妾（*numerous wives*）「她們艷裝（*gorgeously dressed*）穿著妖紫、朱紅、梅赤、湖綠的衣裳，很多長得艷麗如仙，美目含情（*with lustrous eyes*），柔荑纖手，以及細小天足（*small feet of a natural size*）。」

　　括號內英文原文為本文作者自己加上以求準確，箇中景物，令這個自十多歲便留華達四十年的美國人如醉如痴，意亂神迷。在數章後他再次描述潘園：

這是一個引人入勝的地方。……到處分布著美麗的古樹，有各種各樣的花卉果樹。像柑橘、荔枝，以及其他一些在歐洲見不到的果樹，如金桔、黃皮、龍眼，還有一株蟠桃。花卉當中有白的、紅的和雜色的茶花、菊花、吊鐘、紫菀和夾竹桃。跟西方世界不同，這裡的花種在花盆裡，花盆被很有情調地放在一圈一圈的架子上，形成一個個上小下大的金字塔形。碎石鋪就的道路。大塊石頭砌成的岩洞上邊蓋著亭子。花崗石砌成的小橋跨過一個個小湖和一道道流水。其間還有鹿、孔雀、鸛鳥，還有羽毛很美麗的鴛鴦，這些都使園林更添魅力。（上面此段摘自沈正邦中譯《舊中國雜記》）

亨特在書中繼稱，有一名法國人到廣州市荔灣區「海山仙館」作客，並將其觀感發表在1860年4月11日的《法蘭西公報》（*Gazette de France*），內記載云：

我最近參觀了廣州一位名叫潘庭官的中國商人的房產。他每年花在這處房產上的花費達300萬法郎……這一處房產比一個國王的領地還大……整個建築群包括三十多組建築物，相互之間以走廊連接，走廊都有圓柱和大理石鋪的地面，婦女們住的閨房則更不止是東方式的華麗了。這花園和房子容得下整整一個軍的人。房子周圍有流水，水上有描金的中國帆船。流水匯聚處是一個個水潭，水潭裡有天鵝、朱鷺及各種各樣的鳥類。園裡還有九層的寶塔，非常好看。（沈正邦中譯《舊中國雜記》）

那法國人的描述過分渲染誇大，並且還弄錯混淆啟官和廷官的稱呼，把啟官呼作潘庭官先生（*Monsieur Portingus*），但見微知著，從這些誇張描寫，

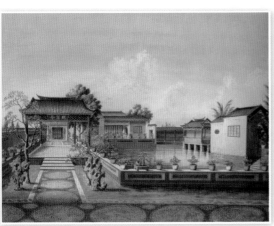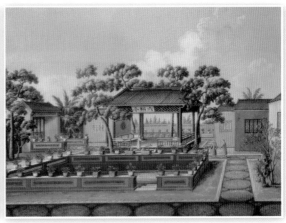

廷官所作水粉畫〈晚翠亭〉（左圖）、〈六松亭〉（右圖）

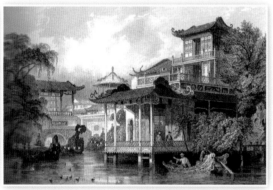

于勒・埃吉爾所攝照片〈潘啟官泮塘清華池館水榭〉（蓋蒂研究院藏）（上圖）
湯姆斯・阿洛母之銅版畫〈潘啟官泮堂清華池館水榭〉（下圖）

我們還是可以一窺潘園一二。他提到這個富可敵國的啟官在中國北方擁有更富庶莊園，有五十名妻妾，八十個傭僕，這尚未把三十名園丁及粗工計算在內。除了九層寶塔，院子還有一個可容百人在台上唱戲的戲台，一旦演出，每個小莊院遠遠都可看到。

目前中西各大博物館中國畫派作品收藏，尚未具備有完整潘氏或其他行商宅院描繪的建築構圖，我們期待更多的庭院建築畫作出現問世，不用再去斤斤計較東西方畫法技巧的互相比較影響，而把這些畫作提昇入較大層面的19世紀文化片斷（*fragments of culture*）與歷史片斷（*fragments of history*）來研究。

目前有關泮塘潘宅最珍貴而權威性的資料有兩張圖畫及一張照片，照片是由法國著名地質學家及海關稅務專家，同時也是最早「達蓋爾攝影術」（*Daguerreotype*，又稱銀版照相）攝影家于勒・埃吉爾（*Jules Itier*,1802-1877）於1844年到潘府拍的一張宅院照片。

第一次鴉片戰爭慘敗後，清朝於道光22年（1843）開始連續簽了三條喪權辱國條約：1843年與英國簽訂「南京條約」，開五口通商；1844年在澳門觀音堂與美國簽訂「望廈條約」；同年，在廣州與法國簽訂「中法黃埔條約」，埃吉爾就是被法國政府任命為中國、印度及大洋洲地區的貿易談判代表，來到黃埔港參加中法貿易條約的談判工作。一系列不平等條約隨之簽訂，廣州、福州、廈門、寧波、上海五個沿海城市對外開放通商給英、美、法，這項措施亦

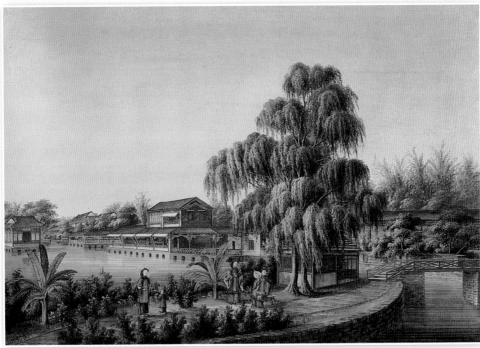

佚名畫家所作〈摠翠園〉（上圖）
佚名畫家所作水粉畫〈潘啟官泮塘清華池館水榭〉（下圖）

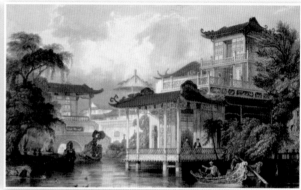

佚名畫家水彩畫〈潘啟官泮塘清華池館水榭〉（左圖）　　　　湯姆斯．阿洛母之銅版畫〈潘啟官泮塘清華池館水榭〉（右圖）

使西方攝影術有了它傳入中國的先決條件。埃吉爾參加起草和簽訂中法條約並隨身攜帶照相機，沿途攝下一些珍貴照片，包括埃及、印度、澳門、廣州等地。回法國後於1848年出版了三冊《中國之旅筆記》（*Journal d'un voyage en Chine en* 1843, 1844, 1845 *et* 1848, *Paris*, 1848），其中第二冊1844年筆記，就有這張潘宅照片用石版（*lithograph*）印出，並註明為「廣州近郊華人富商潘仕成豪宅」（*Maison de compagne de Pan Tsen Chea, pres Canton*），惜原書墨印圖版並不清晰，本文採用洛杉磯蓋蒂研究院（*Getty Research Institute, Los Angeles*）收藏照片，想是經過電腦程式處理，栩栩如生。

　　但很明顯這張照片是潘宅早期大樓建築落成照片，樓外草木繁茂，但在後期另一張佚名繪製潘宅水彩畫裡，大樓景色與埃吉爾攝影照片如出一轍，但已引水成塘，成為清華池館的樓台水榭了。

　　另一幅更珍貴的佚名水粉畫就是收藏在香港藝術館，並於1982年展出的一幅〈廣州泮塘之清華池館〉，展覽目錄《晚清中國外銷畫》內註明為「十九世紀中葉畫家佚名紙本水粉畫」，但見畫中格局宏大，屋宇相連，椽檐樓閣，小橋流水，塘畔垂楊下更有大型鳥籠一座，內養兩隻孔雀，婦孺閒坐庭院，芭蕉葉下隱聞孔雀呱叫，那真是中國畫派內外宅院風情的最好寫照了。

　　看來潘氏的水榭早營建於乾隆年間，因為1793 年威廉．阿歷山大（*William Alexander*,1767-1816）隨英使馬戛爾尼（*George Macartney*,1st *Earl*

Macartney, 1737-1806）使華來到廣州，並畫下潘宅水榭，更有畫舫漁翁垂釣其中，後由英國銅版畫家阿羅姆（*Thomas Allom*,1804-1872）精心繪製為加色銅版畫傳世，有趣的是阿羅姆繪製了一百二十四幅中國風俗景物三大冊的《中華帝國面面觀》（*Rev. George Newenham Wright and Thomas Allom,China: In a Series of Views, Displaying the Scenery, Architecture, and Social Habits, or That Ancient Empire,*1843），本人卻從未履足中國。如以阿歷山大的乾隆年間 1793開始計算直落攝影家于勒‧埃吉爾於道光1844年到潘府拍的一張宅院照片，中間相隔五十餘年，水榭庭院營建修改起碼經歷潘家兩代至三代，可惜蒼海桑田，當年珠江對面河南的豪門舊第，今日早已蕩然無存。

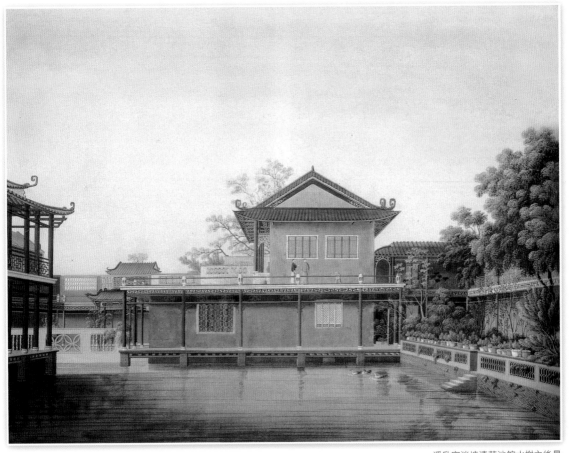

潘啟官泮塘清華池館水榭之後景

# 5. 從香料到花鳥
## 自然科學與蒔草繪圖

　　耶穌誕生，東方三王來朝，分別帶來黃金、乳香、沒藥，都是先古最貴重之物。黃金自不待言，但當時香料如乳香、沒藥的珍貴，昂貴價值不下於黃金。

　　乳香（*frankincense*）是一種產自含有揮發油香味樹脂的香料，古代用於

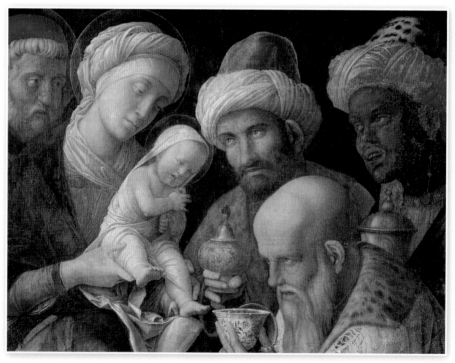

安德列阿・曼帖那所繪油畫〈三王來朝〉中的青花瓷杯

中東宗教祭典，也當作薰香料。趙汝適在《諸蕃志》卷下《乳香》載：「乳香，一名薰陸香，出大食之麻囉拔、施曷、奴發三國深山窮谷中。其樹大概類榕，以斧斫株，脂溢於外，結而成香，聚而為塊。」因而稱為乳香。

沒藥

沒藥（*Myrrh*）來自古代阿拉伯及東非一帶產地，是一種神奇療效的藥物，希伯來人將沒藥樹枝製作成各種芳香劑、防腐劑和止痛劑。舊約時期，常被做成油膏塗抹在傷口，促進傷口癒合。《聖經》記載的沒藥，象徵生命的短暫，當時人們普遍習慣將此物用於屍體防腐。另一種觀點認為沒藥代表死的馨香，表示珍視耶穌受死的寶貴。

香料之中，最廣泛為人使用的是黑、白胡椒（*black, white pepper*），通常用作香料和調味料使用。黑胡椒原產於南印度，果實在熟透時會呈現黑紅色，並包含一粒種子，曬乾後再磨碎成粉，黑胡椒粉是歐洲風格菜肴的常用香料，是全世界使用最廣泛的香料之一，通常與食鹽放在一起。黑胡椒貿易在羅馬帝國時代已達頂峰，名廚阿比修斯（*Apicius*）的拉丁烹飪書中，胡椒在全部四百六十八種配方中出現了三百四十九次，西羅馬帝國崩潰後，胡椒貿易仍得以留存，不斷延續著帝國的奢侈與文明。

黑胡椒外，歐洲最受歡迎的香料還包括肉桂（*cinnamon*）、肉豆蔻（*nutmeg*）、丁香（*clove*）等。真正的肉桂僅產於斯里蘭卡（1972年前舊稱錫蘭），而近似的桂皮則產於中國和緬甸、越南等地，不僅可用於調味，還可用於化妝、醫療、膏油、香氛等。肉豆蔻產自印尼的班達海諸島（*Banda Sea Islands*），丁香僅產於印尼摩鹿加群島（*Molucca Islands*，又稱香料群島）的兩個小島。

中國畫派佚名畫家所作鉛筆水彩畫〈胡椒〉（左圖）及〈肉荳蔻〉（右圖）

　　羅馬帝國早期在征服埃及前，穿越阿拉伯海抵達南印度海岸的貿易航線非常繁忙，這條貿易航線穿越印度洋，一隊約有一百二十艘海船的羅馬帝國艦隊從事與印度的貿易，艦隊每年定期穿過阿拉伯海，趕上每一年季候風（*trade wind*，貿易風）。從印度返航時，艦隊會停靠紅海港口，並通過陸路或運河運抵埃及尼羅河，再從尼羅河運到亞歷山大港，最後裝船運到羅馬。

　　因此古印度在西方與東方的貿易與文化交流占有極重要的戰略位置，差不多整個印度的東西海岸線均被西方海運充分利用，作為歇息、補給、停泊、貿易之用，沒有印度支援，西方船隻就沒有續航力前往東南亞及中國、日本等地。

　　中世紀胡椒極其昂貴，在歐洲貿易又被義大利人壟斷，成為葡萄牙人尋找印度新航線的誘因。1498年，達伽馬（*Vasco da Gama*）成為第一個通過海路抵達南印度的歐洲人。加里卡特（*Calicut*）會說西班牙語和義大利語的阿拉伯人

曾問他為什麼要到這裡來？他回答：「我們為尋找基督徒與香料而來。」完成這次繞過非洲南部抵達印度的首次航行後，大量葡萄牙人迅速湧入阿拉伯海，並用艦隊強大炮火攫取阿拉伯海貿易的絕對控制權，這是歐洲國家第一次將勢力擴張至亞洲地區。但葡萄牙無法控制香料貿易，阿拉伯和威尼斯人成功穿越葡萄牙封鎖，走私大量香料，到了17世紀，葡萄牙在印度洋的地位更被荷蘭與英國取代。1661-1663年間，印度西南部馬拉巴爾海岸（*Malabar Coast*）的胡椒港儘皆落入荷蘭人手中。輸入歐洲胡椒數量逐漸增加，胡椒價格開始下落，進入普通人家，成為日常調味用品。

稍後荷蘭東印度公司（*VOC*）控制了香料群島，香料貿易達到顛峰，直至偶然發現西印度群島，才又重新與歐洲海上霸權爭奪香料資源而混戰，而後英、法兩國成功把香料種子接種在自己殖民地非洲的模里西斯、格瑞那達，香料大量在市場成為尋常生活用品，不再奇貨可居了。

香料來自草本植物（*herbs*），在西方早就有研究植物動物系統叫*flora and fauna*，就是「草木與禽獸」的意思，香料與植物關係不可分割，同時也牽涉到各類香料在植物學的學名（尤其是稀有植物命名*botanical nomenclature*）及分類。植物繪圖更是西方悠久紀錄傳統，像中國一樣，與藥物牽連，經常在醫書出現，比飛禽學及飛禽繪圖發展得更早。在西方植物學家的眼中，不止是香料植物，東方各類茂盛的奇花異草、飛禽走獸、游魚蟲豸，都令他們眼睛一亮。中國貿易發展到後來，除了商業貿易，尋找草木與珍禽異獸，遂成為西方自然科學學者一項神聖使命（*sacred mission*）。

把這項知識帶回西方不外三種途徑：1.草本移植，2.草本曬乾標本，3.草本描繪。如前所述，第3項花鳥植物繪圖在西方早已行之有素，而蓪草畫大量生產的花鳥描繪，第三種途徑正是強烈誘因。除了自然科學家指定描繪，一般蓪草花鳥繪寫僅是商業行為，並無特殊教育意義，即使如此，在畫師鋪陳之下真是繁花如錦，珍禽彩雉，美不勝收。

中國人在美學與哲學上對大自然的觀念與西方人迥然不同，中國人不強調征服自然，而嚮往於和諧共存，自然裡面的「人」，並沒有像西方英雄或眾神形像那麼崇高偉大，他只是自然萬物的其中一物或是旁觀者，隨四季運

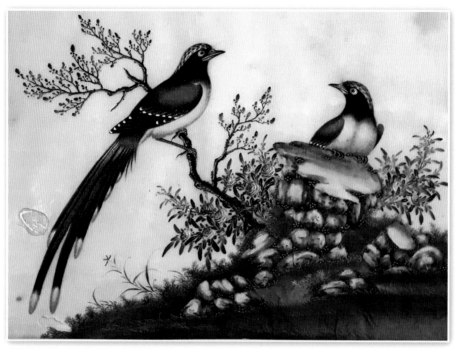

〈茶花藍鵲〉蓪草畫（作者自藏）

轉，日復日，年復年，得失榮枯，水月鏡花。中國藝術者強烈顯示或暗示不止是季節時令，而是自然萬物的潛移變化，這種生息變化韻律被稱為氣韻或神韻。在花果草木描繪方面，畫者強調不止是果熟蒂落的完成，而是成長過程的某一「定影」，這正是西方自然科學或自然歷史學者夢寐以求的繪圖紀錄！英國學者康納（*Patrick Conner*）在《中國貿易1600-1860》（*The China Trade 1600-1860,1986*）一書裡提到西方動、植物學家開始對遠東地區發生興趣前，中國藝術家已經在自然歷史繪藝中發展出一種高度的美學與科學標準（*to a high aesthetic and scientific standard*），中國傳統強調植物不同時期的榮枯，經常在圖側列出種籽或果子不用時期成長狀態（他指的極可能是中國草本醫學書籍）。歐洲植物學家對這種繪本正中下懷，正是他們的理想樣本，因此經常要求前往中國的旅客攜回一些樣本圖畫。

於是我們醒覺，原來蓪草紙或宣紙描繪的工筆珍禽異草，不止是中國貿易商品，更是歐洲自然科學家探索入東南亞地區的一種努力見證。一般市面商

〈花籃〉蓪草畫（左、右上圖）（作者自藏）
中國畫派佚名畫家在外國進口沃文紙上所作〈藍龍膽花及藍罌粟〉（左、右下圖）

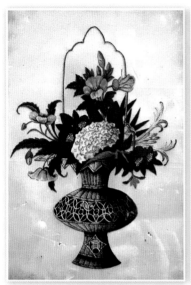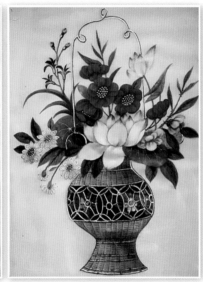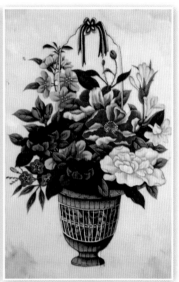

中國畫派佚名畫家所繪蓪草畫〈花籃〉（左到右圖）（作者自藏）

品僅為在蓪草紙或宣紙上花團錦簇，如花籃、蝶戀花之類，但現存歐洲各大博物館中國自然歷史的動物花鳥、水族昆蟲繪圖，卻可看出是嚴謹準確的描繪介紹。這些畫家名不見經傳，利用他們在傳統工筆深厚功力，揉合西方植物禽鳥水彩畫的寫實精神，立下大功，在自然科學研究留下不可磨滅的貢獻痕跡，譬如牡丹、荷花畫法，就可以完全用西方精神表現，而不落國畫窠臼。藝術方面，香港藝術館曾在2011年一個名叫「東西共融：從學師到大師」的展覽內，把廷官（關聯昌）的錦雉藍鵲，與明代花鳥大師沈銓的花鳥絹本相提並論。也就是說，除了成名的廷官，還有許許多多無名清末南方職業畫家，為了餬口，未能闖名立萬，卻在指定製作成品裡借題發揮，把中西畫法融會成為中國畫派的風格，也被西方尊稱為自然歷史藝術家（*natural history artists*）。

目前散落在私人收藏家或各博物館的植物禽鳥畫非常多，而且不乏精品，譬如一幅佚名〈綠鸚鵡與紅桔橘〉，饒有宋徽宗趙佶風味，不同凡響。如果再比較廷官的〈荔枝與釋迦〉，更讓人感到工筆與寫實，藝貫中西。其他中國畫家在傳統的蝶戀花主題，以及純屬植物描繪的〈臭茉莉〉、〈紅葵花〉、〈鬧洛陽〉牡丹，都有出色表現。

由於西方自然歷史研究拓展介入，許多的動、植物描繪已不是商業行為，

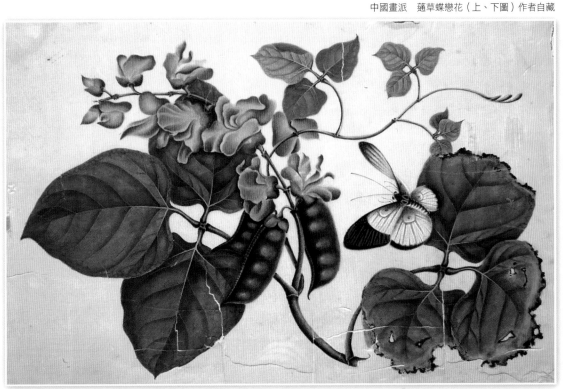

而是屬於自然歷史繪圖藝術的一種繪法。但必須注意，因為便於翻閱審視及收藏，這類繪圖不會畫在小型蓪草紙上，而多畫在熟宣紙或較厚的外國進口紙如印度紙（*Indian paper*），歐洲進口紙常有水印註明廠家及年分，譬如著名韌性較強的手製「沃文紙」（*Whatman paper*，英人*James Whatman*發明，亦稱編織紙*wove paper*）皆有*J. Whatman*水印，或史特拉斯百合水印（*Strasburg lily watermark*）的冠盾花印都很容易辨認。這些畫作比一般蓪草畫尺寸恆大一倍，達38×48公分左右，亦常在畫內加註中文動、植物命名。即使同是出自中國畫家描繪，現今拍賣行與畫廊亦會特別界分這類畫者為「公司畫派」（*Company school*），引申為東印度公司（*East India Company*），以有別於純粹商業行為的「中國畫派」（*Chinese school*）。

如果稍作歷史追溯，1698年在廈門行醫的蘇格蘭外科醫生甘寧漢（*James Cummingham*，生年不詳，1709逝世）是最早在中國的植物採集者，他的採集地點包括廈門、馬祖島和舟山群島，在廈門曾請本地畫家特別繪製花卉圖象，把六百幅水彩植物繪圖託人帶回英國。甘寧漢一生充滿傳奇，曾流落在交趾支那（越南）一帶，但均大難不死。這六百幅植物畫在英國輾轉易手，一部分收藏在大英博物館。

〈鴛鴦彩雉〉水粉絲絹畫圓形裝框

〈蝶戀花果〉水粉絲絹畫（作者自藏）

在英國本土，有一名藥劑師轉業為昆蟲學與植物學家的威廉·柯蒂斯（*William Curtis*,1746-1799）在1777-1798年間出版了六大巨冊《花卉圖譜》（*Flora Londinensis, 6 volumes*），同時也創辦了時至今日依然刊行歷時最久的《植物學雜誌》（*The Botanical Magazine*或稱*Curtis's Botanical Magazine*），雜誌使用八開手繪水彩畫，並配有一至二頁關於該種植物性狀、歷史和生長特點的說明，讓西方讀者對那些美麗卻又陌生的異域植物逐漸熟悉起來。雜誌第一

廷官所作〈荔枝與釋迦〉

位主要插圖師叫愛德華氏（*Sydenham Edwards*），為柯蒂斯的雜誌創作了上千幅精美的水彩植物插畫，並為這份植物學雜誌奠定華美持久的藝術基調。

除了在華及東南亞的甘寧漢，還有一位名叫柯爾（*William Kerr*，生年不詳，死於1814年）的蘇格蘭人，原在倫敦皇家植物園*Kew Gardens*（中文叫邱園）任職皇家園丁，一生搜求名花異草，後來班克斯爵士（*Sir Joseph Banks*,1743-1820）派遣他前往中國。班克斯也是英國有名的貴族植物學家，是邱園總管及收集中國植物的提倡者，曾遠航到南美、南非、印尼、澳洲及紐西蘭。在他的領導下被引入邱園的中國植物，包括：玉蘭、紫玉蘭、草繡球及英國第一株牡丹。

柯爾1804年赴中國，留華八年，並在菲律賓及印尼一帶搜尋草木，一共送回邱園兩百三十八種前所未見的新奇品種，引進的植物包括：圓柏、海桐、南天竹、虎百合、棣棠花、第一棵中國草本芍藥、紅色金銀花、紫脈金

中國畫家所作植物繪圖〈臭茉莉〉（上圖）（作者自藏）
中國畫家所作植物繪圖〈紅葵花〉（下圖）（作者自藏）

銀花、重瓣白色木香花、捲丹（*Lilium lancifolium*）和中國杉木（*Cunninghamia lanceolata*），引起全歐洲植物學家對東方植物的注意及狂熱。棣棠屬（*Kerria*）便是以他名字命名的花木，這些引進植物，柯爾都會在廣州找專業畫家繪製大幅圖象，因為是專業繪製，藝術層次又更高超。這些植物圖本也就成外貿畫的花木主題。

此外，替東印度公司在中國做茶葉出口檢驗員的約翰・里夫斯（*John Reeves*,1774-1856）在廣東工作時，曾把中國植物和種子送回英國園藝學會，引進了美麗的紫藤和帶有茶香的玫瑰花，後者為嗜茶的英國人驚艷不已。他並帶回大批的自然歷史繪圖，現存放英國倫敦「自然歷史博物館」（*Natural History Museum*），畫工精緻，保存良好，為至今研究19世紀植物及動物外貿畫的最好資源，可惜不大為人熟悉。他的兒子約翰羅素（*John Russell Reeves*）亦曾留華長達三十年，約翰未退休回英時，約翰羅素已於1827來到廣州，隨其父在茶

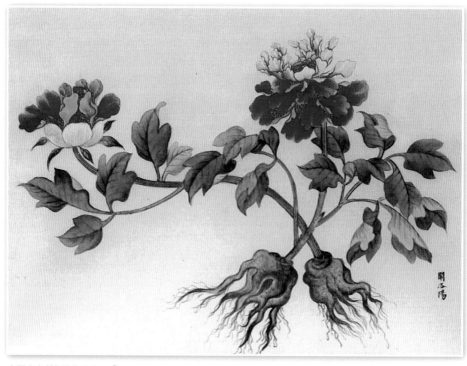

中國畫家所作植物繪圖〈「鬧洛陽」牡丹〉

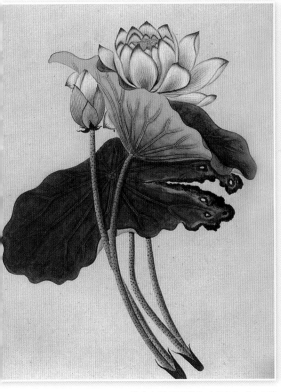

佚名中國畫派所作〈荷花〉（左圖）　　　　佚名中國畫派所作〈紅水槿、蝴蝶、蜻蜓〉（右圖）

葉行業工作，畢生奮力在華從事自然科學的收集直至1857年退休回英國溫布頓。去世後有一大批父子兩人收集的繪圖捐贈給大英博物館，亦未見有人整理。

　　這些來自西方到處狩獵植物的探險家，在19世紀如水銀瀉地湧入世界各地，包括東南亞及中國，贏得「植物獵人」這個稱號。英國園藝家馬斯格拉夫兄弟（*Toby Musgrave and Will Musgrave*）及合夥人嘉達那（*Chris Gardner*）合著一書《植物獵人：兩百年來世界探險與發現》（*The Plant Hunters: Two hundred years of adventure and discovery around the world*,1998），就是把這些乘船出海，遠涉重洋的英國植物學家或園藝家，出生入死把稀有品種帶回國外培植。這些人包括遠赴南美洲及澳洲的班克斯、橫越北美洲9000英里從從紐約到西北部溫哥華蒐集標本的道格拉斯（*David Douglas, 1799-1834*），他在極寒之地搜集松

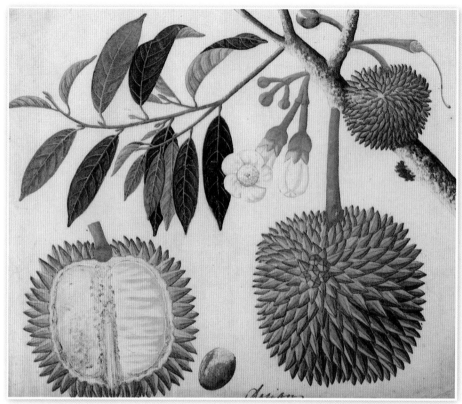

佚名中國畫派所作〈榴槤〉

柏，至今美加一帶著名的「道格拉斯冷杉」（*Douglas fir*）就是以他命名。

還有高度傳奇的羅伯特・福瓊（*Robert Fortune*,1812-1880），一個蘇格蘭植物採集員，於1843-1846年由英國園藝協會首度派往中國，後又於1848-1851、1852-1856、1858-1859，以及1861年受僱東印度公司再度進入中國，走訪了舟山、寧波、杭州、上海、蘇州及其他地區；遊歷了安徽、浙江和福建的產茶與產絲省區。引進西方植物包括有：日本柳杉、金錢松、棕櫚、白鵑梅、單葉及三葉連翹、重瓣榆葉梅、雲錦杜鵑、瓊花；各個品種的映山紅、牡丹、梔子花、月季、山茶及觀賞桃樹；金桔、迎春花、毛葉鐵線蓮、半重瓣紅紫色秋牡丹、荷包牡丹，以及矮種菊花等。福瓊亦曾在1850年左右到過台灣，注意到蓪草紙在台的生產及大批輸往福州和廣州。他曾在《與華共居》（*A*

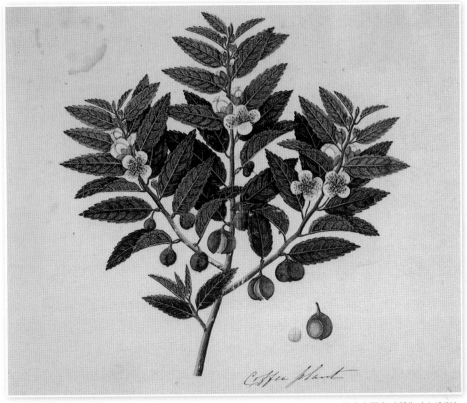

佚名中國畫派所作〈咖啡樹〉

Residence Among Chinese,1857）一書內描述：「蓪草樹約5、6英尺高，圓徑6至
8英寸，由樹底到幹身差不多圓厚……幹內髓心豐滿尤其在枝幹上部，人們就
是採集純白髓心來做一般人誤稱為宣紙的紙料。」

英國「自然歷史博物館」動、植物藝術收藏部門管理人瑪姬（Judith
Magee）在介紹約翰・里夫斯特藏《自然圖像：中國藝術與里夫斯特藏》
（Images of Nature: Chinese Art and the Reeves Collection, 2011）一書及自然歷史
藝術繪圖時，有一段很有意思的話，她說：

自然歷史藝術有別於其他藝類，是由於它的準確性、寫實性及客觀性，而
不是來自情感與觸動。它的主要目的是去幫助科學家辨識及分類標本。植物繪
圖一般描述植物在不同時期的成長——從蓓蕾到花果。在可能情況下，它也會

包括剖開部分，經常放大描繪，露出內部構造及植物生殖部門排列與數字。動物學繪圖則需要真實的形態學及準確的解剖結構。儘管這麼說，話又說回來，大部分自然歷史藝術家很少，甚至幾乎沒有，臻達科學家要求的百分百真實，而且更無法避免暴露出他們的背景或作品時代性。

上面這段話最後幾句可圈可點，幾乎是替在華的中國畫派畫家說的，他們的背景就是中國傳統國畫背景，作品時代就是中國貿易畫的分枝，這些動、植物繪圖都是出於自然歷史學術研究需要，把毛筆與水墨的繪描技巧，纖毫畢現表現出各類標本的準確真實。但話又說回來，如果引用西方古典文學的「模擬說」（mimesis），所有模擬描繪都不是原來的真實，那麼這些動、植物繪圖就更應視為藝術創作呈現之第二種真實了。

花卉描繪中這種千載難逢的中西文化交流與藝術交匯現象，當然引起學者注意。早在1979年大英博物館分別圖版處及東方文物處的掌管員（keepers）侯頓（Paul Hulton）及史密夫（Lawrence Smith）合著《東西花卉藝術》（Flowers in Art from East and West, 1979）出版，企圖把中國花卉畫自宋以降，與西方植物花卉藝描平行研究，但宋代迄今已逾千年，傳統古逸，與西方僅自17世紀始數百年的植物繪圖科學觀念格格不入，各說各話，倒是在第四章〈勘探藝術家〉（Artists of Discovery）內，把18世紀中國畫派植物繪圖的佚名畫家稱為勘探藝術家，與西方的植物繪圖家相提並論。

很可惜，中國畫派植物繪圖的佚名畫家僅是一個繪製者（illustrator），接受訂單之後有碗煮碗，有碟畫碟，缺乏全盤自然歷史發展觀念，因此這些圖片只是一種個別（individual）及錯位（misplaced）或錯亂（dislocated）演出，令人驚艷，不能全面顯視東方植物發展。因此《東西花卉藝術》最後一章〈藝術與植物學〉（Art and Botany）內，東方植物學便付諸闕如，這章開首提到喜歡植物的德國大文豪歌德為何特別善歡某個植物繪圖者的繪圖，就是因為植物繪圖者（plant draughtsman）與花卉繪圖者（flower painter）有別，後者只是滿足一般花園愛好者膚淺的欣賞。

即使如此，《自然圖像：中國藝術與里夫斯特藏》一書的藝術表現讓人目不暇給，美不勝收。水果方面的繪圖，就包括檸檬、斗柚（粵稱綠柚，閩稱文丹）、芒果、菠蘿蜜（Jack fruit，粵稱大樹菠蘿）、椰子、檳榔、山竹、榴

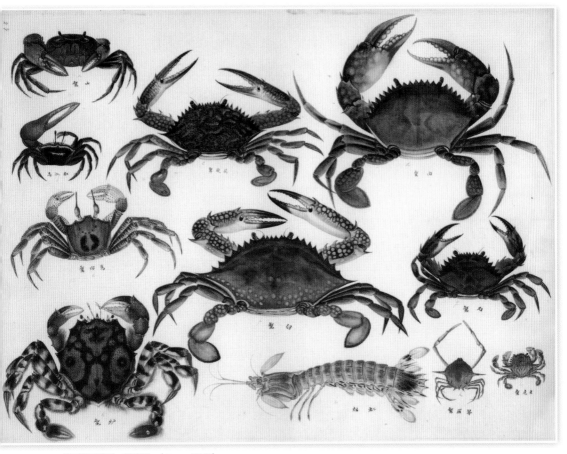

公司畫派所作〈蟹類〉（Reeves特藏）

槤、紅毛丹、香蕉、鳳梨（粵稱菠蘿）。植物有日本茶花、牡丹、紅辛夷（第
一次引進英國）、白木蘭、白蓮、紅蓮、紅茶、寶珠茶、刺桐、梔子花、木
槿花（當年似未移植成功）、含羞草、紫藤、黃金雨 （黃色花簇似台灣阿勃
勒，有皂莢刀豆，香港稱豬腸豆，但此圖似遭殘缺，僅呈局部花卉及皂莢）、
江南紅梅（原畫如此稱呼，但應直排，因編者不諳中文，遂倒轉橫排，此圖饒
富中國水墨畫風味）、中國品種玫瑰（其連續花季品種自18世紀引進歐洲後引
起很大衝擊）、火龍果、秋芍藥、沉香片、多心菊、沉香球、茭筍、竹筍、甘
蔗、迎春花、拖鞋蘭、罌粟、生羌、向日葵。

　　禽鳥羽毛剔亮如錦繡，有野雉、紅嘴黑頭藍翎彩鵲、喜鵲、小極樂鳥（尾

部有一大簇白色帶黃羽毛，極是亮麗）、朱頂鶴、呂宋傷心鴿（此鳥英文叫 *Luzon bleeding heart pigeon*，因胸前有一大紅點，有如心中淌血，通譯雞鳩，未若傷心鴿傳神）、巴西鸚鵡、冠羽鸚鵡、鷺鷥。南方氣候良好，南方人極喜養鳥及賞鳥，因此鳥類圖冊，包括在蓮草／米紙繪製，都是出口數量龐大的外貿畫。

水族除貝殼外，還有蝦類，一張圖畫排列各色蝦隻，下面分別用中文注明為：竹節蝦、沙蝦、南蝦、紅蝦、節蝦、紅爪蝦、藍殼蝦、子母蝦、貴州蝦、楝頭蝦、打鼓蝦、大頭蝦、白蝦、白銀蝦、大鉗蝦。蟹類亦然，注明有肉蟹、

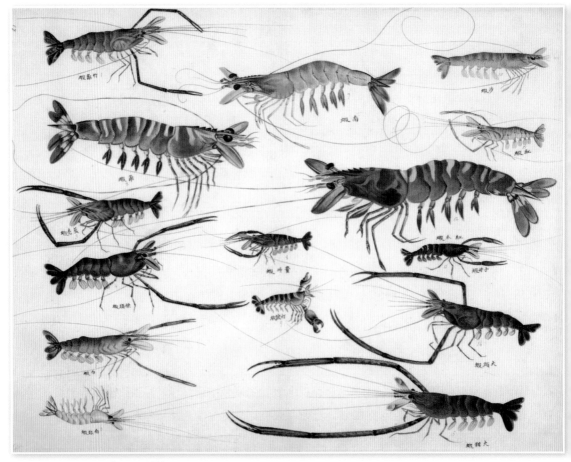

公司畫派所作〈蝦類〉（Reeves特藏）

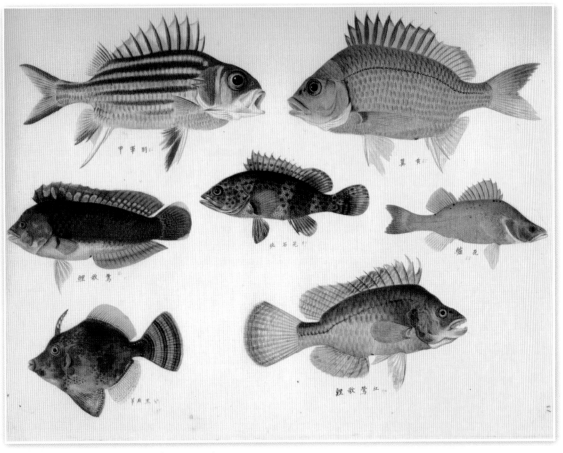

公司畫派所作〈魚類〉（Reeves特藏）

石蟹、花娘蟹等等。蝦蟹之中，有很命名是雅稱，譬如瀨尿蝦俗稱為蝦蛄、花
蟹為花娘蟹、噏螃（粵語，即大蜘蛛）蟹為琴羅蟹，然亦無傷大雅。

　　魚類更族繁不及盡載，但見繪圖色彩鮮亮，魚鱗光閃，如黃翼、將軍甲、
紅鶯歌鯉、花鱸、石斑，但很多當年的名字已不適合於數百年後的今天，譬如
當時呼稱的廉魚就是今天的鰍魚、破蓬就是今日的龍利或比目魚。由於中國南
方水產特別豐富，魚類繁多，無論在自然科學研究的分類或是民生飲食烹飪的
資訊，都讓西方產生強烈好奇，因此除了自然科學繪圖，魚類經常出現在中國
貿易大批的蓪草畫裡，譬如中國畫派一幅三魚就包括南方常見的三種魚：紅衫
魚、鯪魚和河豚（又名雞泡魚，*puffer fish*，有毒或無毒，*toxic or non-toxic*）。

# 6. 西方自然歷史與植物繪圖

　　植物研究（*botanical studies*）是生物或自然科學（*natural science*）的一門學科，因為印證記錄需要，植物繪圖（*botanical illustrations*）為不可或缺的輔助技術。植物研究含括環境生態、土壤氣候與繁殖，繪圖常顯示植物與生物的共存狀態，花草蜂蝶、蟲鳥蛇鼠互相襯托。花卉繪圖多注重花葉、果實及根部形態，分圖解剖生殖系統，包括播放花粉的雄、雌蕊群（*stamens and carpels*）、花萼（*calyx*）、花冠（*corolla*）四大部分結構，即所謂一朵「完美之花」（*a perfect flower*）。

　　有趣的是植物繪圖不止是純粹繪圖，同時需要專業文字描述，往往善於專業描述的專家又拙於繪圖，繪圖者也不是每個都懂專業描述。兩者之間的配合，牽涉到務實科學研究態度與唯美藝術表現互相的頡頏與折衷。當然，多數繪圖家聽命於專家。至於僱主找到對植物學有研究或甚至能從事文字、繪描的植物繪圖家（*botanical illustrators*）就真是錦上添花了。

　　西方早期植物撰寫繪圖與醫藥有密切關係，早期醫學主要用草藥治病。古希臘羅馬時期有兩本經典植物研究。一本為醫生藥理學家迪奧史科里斯（*Dioscorides,40-90AD*）的希臘文代表作《藥物論》，拉丁書名為 *De Materia Medica*（*Regarding Medical Materials*），後來流傳入希臘藥師克拉帝娃斯（*Cratevas*）手中，拜占庭畫師在512AD 繪自克氏稱為《藥典》（*Codex Vindobonensis*）的舊有繪圖版本，成為植物術語重要來源及藥理學（*pharmacopeia*）的主要教材。

　　迪奧史科里斯曾隨羅馬帝國君主尼祿（*Nero*）各地征戰，得以收集各類草

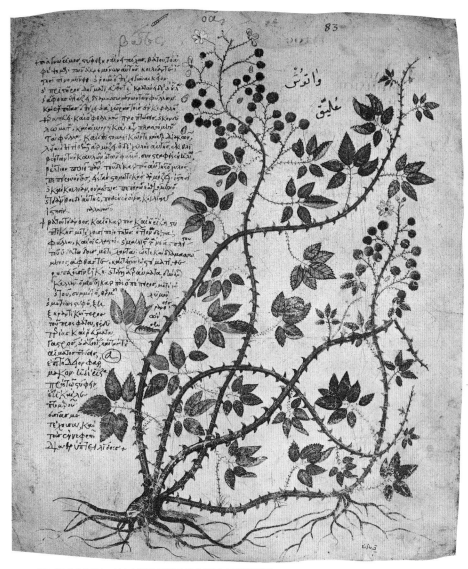

西元5世紀版《藥物論》中迪奧斯科里斯手抄本插圖〈歐洲黑梅〉

本來研究。《藥物論》對約六百植物進行命名，並曾提出萃取鴉片作為外科麻醉藥的觀點。此書後來不斷被後人增撰、改寫及出版，到了7世紀的版本，繪圖已趨完善，但迪奧史科里斯早期有很多對植物的觀點含糊不清，仍待商榷。

西元5世紀版《草藥誌》中繪圖（左圖）　　　　　　11世紀被翻譯成古英文《草藥誌》（右圖）

　　西元4世紀左右又出現另一本草本治療（*herbal remedies*）拉丁經典著作《草藥誌》（*De Herbarum Virtutibus*），作者為阿普列亞斯（*Apuleius Platonicus*，但不是寫《金驢記》*The Golden Ass*同名作者）。他描述約一百三十種治病植物，在中世紀以手抄本形式大量在法國南部及南義大利流傳，起碼有六十種抄本，其中保留完整的一冊 7 世紀手抄本現存荷蘭萊頓大學（*University of Leiden*），到了11世紀更被翻譯成古英文（*Anglo-Saxon*）。

　　植物繪圖在12世紀趨向華麗風格，主要來自拜占庭文化藝術影響，許多植物用金線描繪在牛、羊皮紙（*vellum*），華而不實，延續了兩百多年，要

到14-16世紀才注意到寫實逼真。臻達這項效果的植物繪圖首推德國植物學者布朗菲斯（*Otto Blunfels*,1488-1534）撰寫、並由木刻版畫家魏迪茲（*Hans Weiditz*,1495-1537）插圖的三大冊《本草圖譜》（*Herbarum Vivae Eicones, Living Plants Images*,1530）。魏迪茲寫實功夫一流，一片皺褶蘭花葉子也不放過，難怪布朗菲斯在書中特別推崇魏迪茲，把他與阿普列亞斯相提並論，稱許這些繪圖送到製版者手裡，驟眼看來，栩栩如生。

當時歐洲已發明古騰堡活字印刷術（1448）步入木刻版畫（*engraving*）凸凹版製作，版面刻紋分陰陽兩種，有如中國印章篆刻，所以很多植物繪圖家都是很好雕刻家（*sculptor*）及木刻版畫家，魏迪茲即是其一。一直要到15-16世紀發明銅版（*copperplate*）、蝕刻版（*etching*）、銅版蝕刻（*aquatint*）印刷後，圖畫描繪才用鋼刀、鋼筆直接以細緻線條刻製到版面來，後來更增用石版繪刻（*lithograph*）。總之無論怎樣，草本研究一直依賴清楚、明朗、寫實的植物繪圖風格，直至21世紀的今天亦是如此，有點像建築素描，攝影無法取代。

此外，人們開始發覺文字本身亦有極限，無法

魏迪茲所繪〈紫蘭〉

精準百分百描述要表達的，就像法國語言學家索緒爾（*Ferdinand Sausurre* 在「符號學」（*semiotics*）指出，語言文字只是一種符徵（*signifier*），企圖去表達心中想說出來的符旨（*signified*），但這兩者（符徵和符旨）的關係是任意或武斷（*arbitrary*）的，而是由文化約定俗成的。不同的文化背景就會產生不同的約定俗成演譯，並不一致，尤其在不同語言裡，其演譯分歧更大。相反，圖象是一種視覺文本，就像音樂的聽覺文本，有它本身的超越性與國際性。植物繪圖開始由它的輔助功能演變入主導功能。

　　印刷技術改進與植物研究的一段時間正是歐洲從漫長的文藝復興進入啟蒙運動，科學與藝術並駕齊驅，早期義大利達文西（*Leonardo da Vinci*,1452-1519）的植物素描即不同凡響，另一德國畫師丟勒（*Albrecht Durer*,1471-1528）用水彩繪製更是青出於藍，被同時視為難得的植物寫實藝術，從文藝復興的義大利傳入北歐，丟勒曾告誡藝術家要「努力學習自然，追隨自然，不要自以為是，而被誤導離開自然。真正的藝術隱藏在自然，誰能描繪出來誰就擁有自然」。

　　這種與自然結合的表現藝術，其實已非常接近中國宋代山水畫法中的「傳神」，宋人范寬自稱「始學李成，既悟，乃嘆曰，前人之法，未嘗不近取諸物。吾與其師於人者，未若師諸物也；吾與其師於物者，未若師諸心。」，於是他就「捨其舊習，卜居於終南太華岩隈林麓之間，而覽其雲煙慘澹、風月陰霽、難狀之景，默於神遇，一寄於筆端之間，則千巖萬壑，恍然如行山陰道中，雖盛暑中，凜凜然，使人急欲挾纊也。故天下皆稱寬，善與山傳神，宜其與關（仝）、李（成）並馳方駕也。」范寬心中是山水，丟勒眼底是花草，殊途同歸，同屬大自然。觀諸丟勒的傳世名作〈野草地〉（*Das Grosse Rasenstuk*），從地面看過去，芳草萋萋，車前草闊葉無花，蒲公英白髮落盡，雜草叢生，大自然一片蒼瑟，自然藝術達於極致。

　　德國植物學研究領先他國，專家除了布朗菲斯，還有福克斯（*Leonhart Fuchs*, 1501-1566）出版的《植物史論》（*De Historia Stirpium*,1542）及波克（*Hieronymus Bock*,1498-1554）的《植物誌》（*Kreutterbuch*,1565），這些人僱用的植物繪圖家都是一時之選，譬如波克僱用康岱爾（*David*

丟勒1503年所繪之〈野草地〉（維也納美術史館藏）

Kandel,1520-1592）繪圖刻版，樹立植物繪圖的典範風格。福克斯手下分工繪圖細緻精妙，一棵海芋（arum）花果皆齊，一目了然。

　　16至19世紀荷蘭花卉種植極盛，尤其鬱金香與風信子，因而油畫中花卉靜物描繪特盛，亦有與其他自然生物共存的畫作，可惜偏重藝術表現，未能銜接自然科學繪圖傳統。倒是17世紀荷蘭進入世界海上霸權俱樂部後，荷蘭東印度公司的航道遍及亞洲，植物繪圖又是另一番天地，楊梵海森（Jan van Huysum,1682-1749）家族靜物繪圖就如植物繪圖史的一個朝代，他描繪的花朵流淌出來，經常產生出繪畫透視技術中所謂的「視覺陷阱」（trompe-l'oeil）效果，那是一種強迫透視（forced perspective），令人陷入混淆三度空間產生錯覺，最著名例子就是19世紀西班牙迪加蘇神父（Pere Borell del Caso）繪製的一個小孩〈逃避斥責〉（Escaping Criticism,1874）。

　　1660年英國科學界在倫敦成立「皇家會」（Royal Society），全名叫「促進自然知識倫敦皇家會」（The Royal Society of London for Improving Natural Knowledge）。創會人包括散文大家培根（Francis Bacon），十年後另一個科學家參加，並在1703年成為會長，長達十六年之久，他的名字叫牛頓（Issac Newton）。一時人才濟濟，科學研究風起雲湧，包括遣發庫克船長（Captain Cook）與他的名艦「奮進號」（HMS Endeavour）出航駛向地球不知名

迪加蘇神父所繪的〈逃避斥責〉（上圖）
福克斯所繪的〈海芋花果〉（下圖）

楊梵海森所繪的靜物花卉

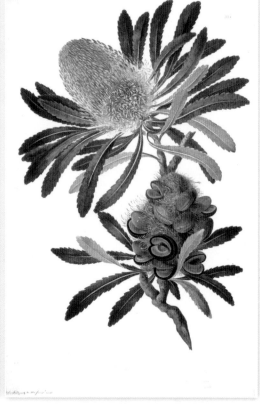

巴京森所繪的水彩植物繪圖

處，其中一名隨航人員就是後來在自然科學研究無人不知的班克斯爵士（*Sir Joseph Banks*）。庫克一共遠航三次，班克斯僅隨首次到南太平洋，但對澳洲及紐西蘭等地的植物研究開拓至大。其中一個與班克斯隨船的年輕天才繪圖師巴京森（*Sidney Parkinson*,1745-1771）曾繪有千張搜集自植物樣本的圖畫，可惜體弱及當時衛生條件，在爪哇北部死於痢疾，僅二十六歲。

　　植物繪圖命名（*nomenclature*）在18世紀是一個混亂時代，歐洲進入大航海世紀後，許多航海歸來的生物學家和博物學家帶回各地動、植物，僅憑自己喜好為之命名，造成一物多名或異物同名的混亂現象。瑞典植物學家林奈

（Carl Linne, Linnaeus,1707-1778）的出現，糾正了這個現象，他的巨著《自然系統》（Systema Naturae）在其一生中被改編過十二次（1735年第一版），在此書中，自然界被劃分為三界（kingdoms）：礦物、植物和動物（譬如動物界，植物界）。林奈再用了四個分類等級：綱（class）、目（order）、屬（genus）和種（species，物種，繁殖單元）。他發現花的生殖性器，包括花粉囊和雌蕊可以被作為植物分類基礎，1753年林奈另一巨著《植物種誌》（Species Plantarum）出版，一共收取七千三百種植物，採用雙名法（binominal naming system），以拉丁文來為生物命名，其中第一個名字是「屬」的名字，第二個是「種」的名字，屬名為名詞，種名為形容詞，形容這些物種的特性，譬如人叫 homo sapiens，雖然同屬於動物界，但homo 是人屬，sapiens 是智慧人種，和其他動物不一樣。這種命名法或可也加上發現者的名字，以紀念這位發現者，也有負責意思。

　　林奈用這種命名法一直延用至今，為分類學（taxonomy）在生物科學權威方法，即是所謂「林氏分類法」（Linnaean taxonomy）。歌德曾這般稱許他，「除莎士比亞及斯賓諾莎外，他是這世界影響我至大的先驅。」（With the exception of Shakespeare and Spinoza, I know no one among the no longer living who has influenced me more strongly）。當然，林奈除了是植、物學家外，還是一個詩人。1799年英國桑頓（Robert John Thornton,1768-1837）醫生出版大開本的《花之廟》（Temple of Flora，又名《林奈性器系統最新圖示》（New Illustration of the Sexual System of Linnaeus），用點刻法（stipple engraving）的製版技術把花卉生殖圖象誇大，同時用背景襯托出植物特性，譬如午夜曇花配搭水中月亮，塔樓大鐘剛好指向午夜12點。

　　18、19世紀是植物繪圖蓬勃的黃金時期，基於下面四種主因：

　　（1）15-16世紀歐洲海上霸權擴充，藉貿易航線開拓（explorations）國家版圖成為一個令人振奮的積極觀念及名詞。許多倚賴樣本彙集、分類與統計的生、植物研究都因新地域、新材料的發見而改寫，達伽馬繞過好望角，歐陸視野已不僅限於非洲大陸或阿拉伯，而伸展入東南亞、澳洲、印度及中國。

　　（2）歐陸帝國主義霸權繼續擴張，義大利人哥倫布在西班牙皇室支援

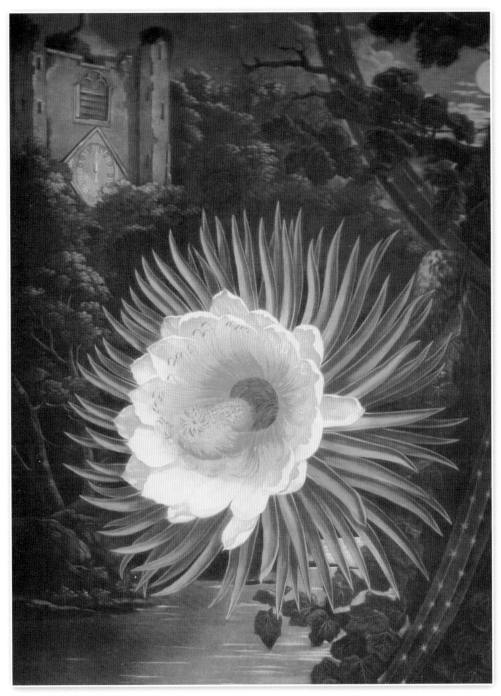

桑頓 《花之廟》午夜曇花

埃雷特所繪的植物分類繪圖

下，於1492年發現南北美洲新大陸，從而把開拓、貿易及研究視野西移入美洲大陸。從16世紀的地理大發現與開拓，許多異地的奇花異草都能移植入皇宮或貴族富商花園，樹木的木材也可用作船隻材料，各地的穀物作物也可大量繁殖移植作為食糧。為了推廣及普及，植物繪圖及印刷出版是必須手段。

（3）植物研究的先進國家如英國、荷蘭都藉旗下的東印度公司（*East India Company* 及 *VOC*）財雄勢厚，分別遣送人員前往各地搜集草本並做植物描繪，亞洲主要地區包括印度、東南亞及中國。譬如荷蘭東印度公司（*VOC*）總裁克利福（*George Clifford*）在荷蘭「哈特營」（*Hartekemp*）的豪宅莊園，遍植異草奇花，1735年林奈就為了近水樓台，死心塌地替他工作了兩年，並替他撰寫《克利福植物園》（*Hortus Cliffortianus*,1738）一書，林奈清點該花園溫室、花圃及林木，一共有一千兩百五十一種植物物種。至於「哈特營」內尚有的動物園、鳥園及魚塘尚未計算。德國著名植物繪圖家埃雷特（*Georg Dionysius Ehret*,1708-1770）也曾與林奈合作繪作《克利福植物園》，埃雷特為畫壇高手，無論在紙張或羊皮（*vellum*），能細緻繪出花瓣脈胳，成績斐然。

（4）英人達爾文（*Charles Darwin*,1809-1882）於19世紀「進化論」學說的出現，呼應林奈自然系統分類法，強調並證明所有生物物種是由少數共同祖

埃雷特繪於羊皮上的植物圖

先，經過長時間的自然選擇過程後演化而成。達爾文的三部主要著作，《物種起源》（*On the Origin of Species*,1859），《人類由來與性擇》（*The Descent of Man, and Selection in Relation to Sex*,1871），《人類與動物的感情表達》（*The Expression of Emotions in Man and Animals*,1872），分別把生物與自然科學帶向一個全球性（*global*）的研究領域，其中更包括啟蒙運動「自然神論」（*Deism*）的調整及神學上有關上帝造人的論爭。

由於上述原因的催動，植物繪圖產生下面兩種效應：（1）繪圖已不限於植物本身形態，在背景繪述中，更添加暗示它的來源、產地及與其他植物生物的共存性。（2）植物繪圖家由被動到主動，由靜態的繪版家搖身一變而成為四處尋覓新品種的開拓家（*explorer*）或冒險家（*adventurer*）。他們千辛萬苦出生入死去尋求一個品種，其終極目標就是一個求知夢想（*dream*），去夢不可能的夢，去把不可能變得可能，不知變成已知。在亞洲搜尋植物新品種的專家很多都是教會派往中國行醫的蘇格蘭醫生，追求的就是一個求知夢想。

英國「自然歷史博物館」動、植物藝術收

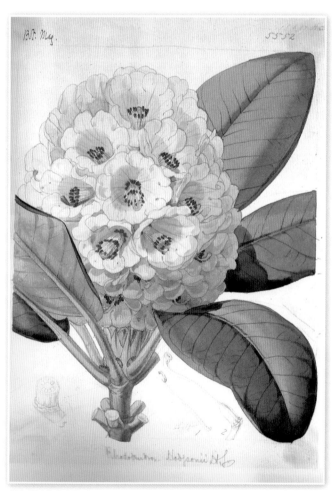

費治所繪的花卉杜鵑

藏部門管理人瑪姬（*Judith Magee*）有系統的撰寫三本與東方有關的自然歷史及植物繪圖著作，第一本《自然之藝》（*Art of Nature*,2009）就按照地球五大洲分別追述三百年來世界自然歷史中的描繪藝術。第二本《自然圖像：中國藝術與里夫斯特藏》（*Images of Nature: Chinese Art and the Reeves Collection*,2011）涉及中國畫家在19世紀的植物繪圖貢獻。第三本《自然圖像：印度藝術》（*Images of Nature: The Art of India*,2013），分別敘述印度畫家及歐洲畫家對印度動、植物的描繪。三本書都強調自然的「藝術」，好像在暗示，科學追尋自然奧祕，然而自然就是一種先天（原有）及後天（環境、人為）的奧祕藝術，等待我們去發現欣賞，科學與藝術並沒有分歧。

古爾德所繪的蜂鳥

　　但是在18-19世紀最值得注意是印刷術與攝影的發展，石版印刷（*lithograph*）把動、植物繪圖推向更精緻的呈現，一片花香鳥語，綠葉牡丹。柯蒂斯所創辦的《植物學雜誌》也採用石版印刷圖象，而為《植物學誌》插圖長達四十三年的繪圖家費治（*Walter Hood Fitch*,1817-1892）貢獻至鉅，他能自製石版，花鳥雙絕，飛鳥圖象極端傳神。與費治同期權威畫鳥專家還有古爾德

（*John Gould*,1804-1881），鳥類及哺乳動物畫高達三千多張，出版四十多本著作，其中一本《蜂鳥家族》（*Family of Humming Birds*）更是膾炙人口，為了要臻達蜂鳥羽毛光閃亮麗的效果，他把水彩溶合在阿拉伯樹膠（*gum Arabic*），有時更用金或銀箔描在紙上，上面再以透明油彩（*transparent oil*）及清、膠漆（*varnish, shellac finishes*）鋪上，做成禽鳥一種清秀艷麗的感覺，非常特出，至今仍為收藏家喜愛。

在另一端美洲大陸的鳥類學家（*ornithologist*）兼繪圖家奧杜邦（*John James Audubon*,1785-1851）以四百三十五張繪圖包含四百九十七種鳥類的《美洲鳥類》（*Birds of America*），印刷在36×29英寸的大型紙張，用實物大小

奧杜邦所繪的鷹擒蛇（上圖）　奧杜邦所繪的白隼（右頁圖）

奧杜邦所繪的哀鴿

（*life size*）來印證鳥類各種環境生態，對後來野生動物（*wildlife*）保護環境有一定影響。雖然奧杜邦在他的日記和隨筆經常流露出的保護自然、野生動物、尊重生命的理念，但很多人都不知道，在許多雄鷹擒蛇，餓隼撲蛙裡，他描繪的鳥類大都是槍殺後釘撐起來，然後用密集的幾個工作天完成繪作。

20、21世紀進入科技的數位世紀，多用攝影或電腦繪圖操作，手繪的動、植物繪圖開始落伍成為經典，瑪姬曾提及並推崇目前在倫敦優秀的鳥類版畫家杜魯（*Bryan Toole*）描繪的蜂鳥，但與古爾德比較，亦難脫其窠臼。

2015年新加坡國家博物館再版《自然歷史繪圖：威廉・法夸全部藏品》（*Natural History Drawing: The Complete William Farquhar Collection*），所謂再版，說來話長，牽涉到英國、荷蘭一段殖民史，以及當年馬六甲駐紮最高統領法夸（*William Farquhar, 1774-1839*）及後來在新加坡做參政司的開拓史。法夸

Heliconia bihai. ♀ Eulampis jugularis

47/100

杜魯所繪的蜂鳥

法夸所繪的魚類白鯧（上圖）　法夸所繪的菠蘿蜜果（下圖）

是一個喜歡植、動物的人，據說連老虎也飼養在家，待老虎吃掉一個家中僕人才相信素食老虎一樣嗜愛食肉。在馬六甲時他便著手叫本地中國及印度畫匠去畫出南洋的花鳥獸禽（*flora and fauna*），後便攜畫本回英國定居。1994年倫敦皇家亞洲學會（*Royal Asiatic Society*）委託蘇富比拍賣這批畫作，新加坡政府得知，便懇請本地華人慈善富商吳玉欽（*G.K. Goh*）投標競買，約以三百萬新幣標得，1996

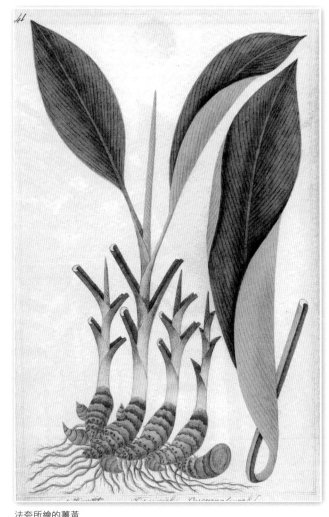

法夸所繪的薑黃

年轉贈給新加坡國家博物館。1999年吳玉欽出版了兩巨冊的《法夸自然歷史繪圖》，含一百四十一張彩圖，而2015年國博出版的全部藏品，則含四百七十七張彩圖，分植物、禽鳥、動物、魚類等四大項，其中尤以南洋植物（包括水果）禽鳥最出色，魚類亦不弱，惟畫風較近西方寫實，末似中國畫派的工筆細膩手法。

# 7.心似菩提葉，水月鏡花緣
## 菩提葉畫與玻璃畫

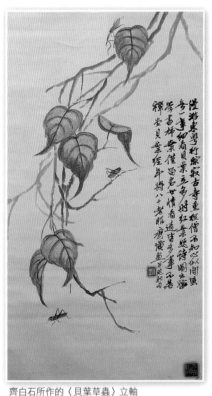

齊白石所作的〈貝葉草蟲〉立軸

外貿畫中，菩提葉畫與玻璃畫是兩個異數。菩提葉畫是中國傳統畫藝，佛教氣息濃厚，在出口外貿的催動下，主題轉趨多元，僧俗皆宜，讓西洋人強烈感到一種藝術成品效果，能把圖象畫在樹葉。玻璃畫來源剛剛相反，它原是西方宗教產品，技術傳入華夏後，卻讓19世紀的中國畫派融會貫通，大放異彩。

菩提葉畫有多種名稱，又名貝葉畫或葉脈畫，稱呼貝葉畫是不對的，但以訛傳訛，一般人這般稱呼，很容易讓人以為是貝葉經的貝葉。其實菩提葉與貝葉截然不同，寫在貝葉經上的貝葉是一種棕櫚葉子，經過酸性處理去青，再剪裁成一片片長方型可以書刻的葉頁，用針筆繕寫經文在上面，以炭墨塗抹加黑，然後合釘成冊。當年玄奘到西天求經，自印度攜回大唐長安大雁塔播繹的就是貝葉經，可惜年代久遠，今天流傳下來貝葉經已不多，成為博物館的珍貴文物了。

貝葉與菩提葉的混淆即使名家如齊白石亦難免俗，他重遊廣州古寺，曾多次畫下設色紙本〈貝葉草蟲〉一幅，有些畫稿並題詠七律一首，為書舊句四首之二：「漫遊東粵行蹤寂，古寺重徑僧不知，心似閒蟶無一事，細看貝葉立多時；紅葉題詩圖出嫁，學書柿葉僅留名，世情看透皆多事，不若禪堂貝葉經。」

　　學書柿葉指唐代鄭虔（691-759）出身簪纓門第，詩禮傳家，少時聰穎好學，資質超眾，弱冠舉進士不第，困居長安慈恩寺，學書無錢買紙，見寺內有柿葉數屋，逐借住僧房，日取紅葉肄書，天長日久，竟將數屋柿葉練完，終成一代名家。

　　然細觀白石畫中草蟲四隻，寒蟬、蟋蟀、蝴蝶、蜻蜓，五、六片疏落樹葉赫然為菩提樹葉，並非禪堂的貝葉經。

　　菩提樹（*Linden tree*）原產印度，葉子心狀，深綠色並有明顯網狀葉脈，表面平滑光澤，有一個延伸尾尖。佛經說若有行者於樹下成就無上菩提正覺，此樹即名菩提樹，釋迦牟尼坐於畢缽羅樹（*Pippala tree*）下悟道成佛，此樹便被認定及尊稱為菩提樹，佛教信眾遂對此樹產生濃厚感情，觀樹見佛，捧葉見心，菩提葉及可作念珠的菩提子均被視為佛教表徵。

　　但是作畫的菩提葉和一般菩提樹葉不同，是經過特殊處理的。就像貝葉一樣，作畫的菩提葉必須用鹼性水泡浸去青處理，再把葉肉刮去，剪掉葉根，才能保留出一片完美的心形脈胳葉子，晾乾後做書籤或上彩。這種處理技術非常普遍，

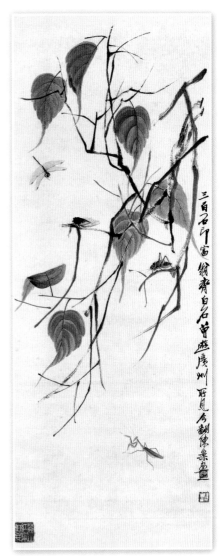

齊白石所作的〈貝葉草蟲〉立軸

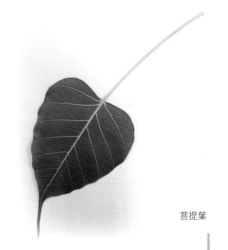

菩提葉

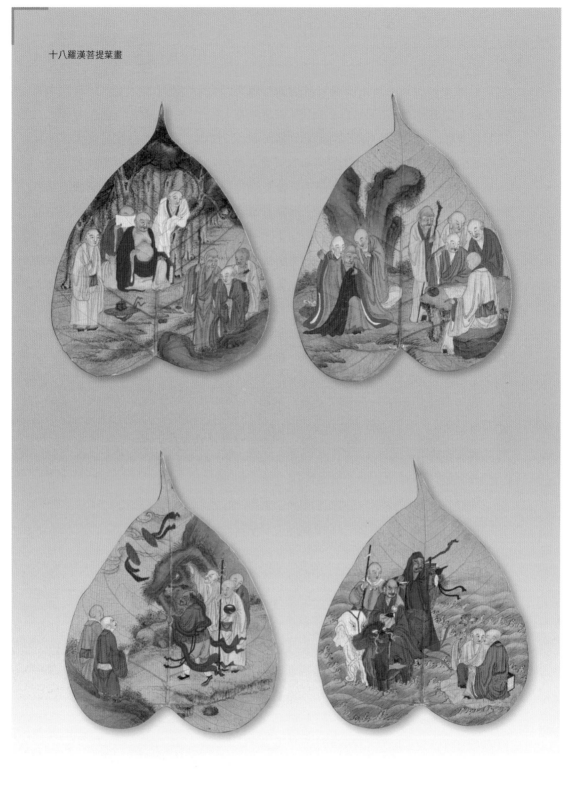

台灣小學很多勞作課程均有傳授，而遠在宋代江西吉州建窯名產「木葉脈胳紋黑釉茶盞」，就是把這種處理好的小樹葉（不一定是菩提葉）在瓷胎上黏貼，然後施釉，經燒製後形成葉紋留在碗盞上，風靡一時，與民間藝術剪紙圖案貼在瓷碗燒製的「剪紙貼花紋碗」，各異其趣。

最具佛教特色的葉畫是十八羅漢菩提葉畫，在十八片菩提葉上，分別繪上十八羅漢不同形態的彩畫。羅漢形象在佛教經典本就具備一種異國情調、怪異、精進、勇猛修行者氣息，故事性描述濃厚，繪成畫後甚是耐看。許多時這些葉畫分別裱裝在藍色硬皮對頁上，一邊是葉畫，一邊是書寫經文方便持誦，具備圖文並茂效果。

當初繪製菩提葉畫多是廟宇僧侶，既是修行，也可作祈福販賣。但在中國貿易內的菩提葉畫卻是商業行為，題材多樣，主要仍是花卉彩描。中國是賞

五代畫家黃筌的〈寫生珍禽圖卷〉（左圖）　黃居寀為五代畫家黃筌之子，此幅〈山鷓棘雀圖〉為其代表作。（右圖）

清代畫家鄒一桂所作的〈百花圖〉局部（上圖）　近代嶺南畫派重要畫家居廉所作的花卉昆蟲圖（下圖）

鳥愛花的民族，以花喻人，花面相映，花卉描繪在中國工筆畫自唐宋始一直維持優秀傳統，晚唐徐熙〈玉堂富貴圖〉百花不露白，入宋後黃筌、黃居寀父子以花鳥聞世，黃筌〈寫生珍禽圖卷〉設色絹本，天空飛鳥、陸上昆蟲、水中魚鱉，開萬世寫生之先河。黃居寀的〈山鷓棘雀圖〉更是如《宣和畫譜》所云：「作花竹翎毛，妙得天真。」

徽宗趙佶偏愛牡丹，「穠芳依翠萼，煥爛一庭中」詩書畫三絕。到了明清，陳淳、徐渭，工筆寫意，各自擅場。清代惲壽平善沒骨花卉，儼如主流。鄒一桂畫名見重雍乾兩朝，「百花圖」卷各繫一詩進呈雍正，雍正亦回題百首絕句，可見寵愛。華喦工筆花鳥，獨步一時。郎世寧西洋畫的狀物逼真技法，不止影響宮廷畫家摹繪，更讓民間畫者得以借鏡學習。

以上所述，主要是引申南方中國畫派的寫實功力，乃是來自悠久優良國畫工筆傳統，其中清末嶺南居氏兄弟，居巢、居廉（1828-1904）影響最大。居廉在廣州開館授徒，從者不可勝數，其門徒高奇峰、高劍父、陳樹人等人開創嶺南畫派一脈，歷久不衰，至今仍領風騷。居廉花卉昆蟲畫作，形神兼具，屢見蝶戀花等主題，於是我們開始明白，外貿畫的花卉蟲鳥描繪，無論勾勒上色，到處皆見工筆痕跡。明顯不同的是大量生產，匠氣太重，新意甚稀。

菩提葉畫的產量不算多，它本身有著它的侷限。第一，樹葉空間不大，構

在菩提葉上繪製的花籃（左圖、中圖）　〈童僕侍魚〉菩提葉畫（右圖）（作者自藏）

菩提葉上的昆蟲花果圖（作者自藏）

菩提葉上的昆蟲花果圖（作者自藏）

菩提葉上的昆蟲花果圖（作者自藏）

〈戲劇人物〉 菩提葉畫（作者自藏）

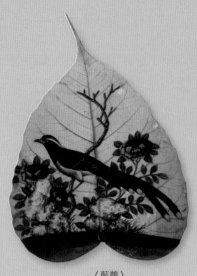

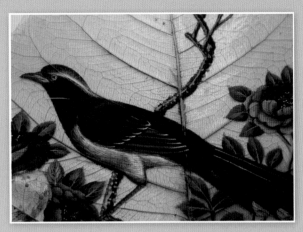

〈藍鵲〉 　　　　　〈藍鵲〉局部

〈貴人〉菩提葉畫（作者自藏）

圖不易;第二,樹葉材料保存不易,脆易裂碎;第三,晒乾的菩提葉脈胳縱橫,凹凸不平,必需多上一層透明膠水,以求光滑,再在上面加色,但太滑色又不黏,所以只能用重彩水粉塗繪,費時亦難工整。所以高品質葉畫價錢較貴,產量有限。一般葉頁亦會編成冊頁,心形葉緣彩繪花邊襯托,與蓪草畫頁加裱絹邊無異,以六張為單元,六張單元主題並不統一,有達官貴人、花卉蟲鳥、百姓行業、菩薩羅漢。

玻璃畫又稱鏡畫,如果把它限定在18、19世紀外貿畫的時段範疇,則它純粹是中國貿易產品,因為是在玻璃背面相反繪製,英文就叫*reverse painting on glass*,而這玻璃懸掛起來四周可作鏡用,故又稱鏡畫。晚清時期廣東仍然燒不出上好玻璃,所以就像許多南方豪華宅院窗櫺的染色玻璃一樣,需要從外國進口,尤以自義大利為多。

也就是玻璃畫是相反繪製,就像中國的鼻煙壺繪製一樣,甚至比鼻煙壺

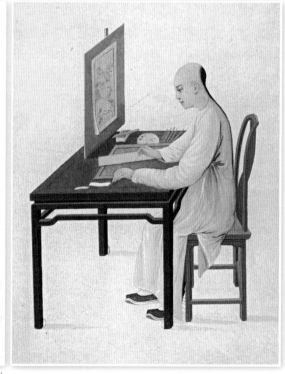

玻璃畫工反面畫法,此作由佚名中國畫師繪於1790年。(左、右圖)

容易，因為大塊玻璃容易施展，只要逆向繪製便可，不像鼻煙壺要用特製小畫筆自窄口伸入壺內逆向繪製。如此一來，中國畫家如果擁有純熟西洋油畫寫實技巧，繪製玻璃畫易如反掌，而洋商更經常提供摹描鎸版圖案，很多作品不需太多創意，只要摹繪加色便可。

有兩張極為珍貴的外貿水彩畫，描繪出中國畫師如何按照西方樣本來摹繪玻璃畫，一張現存於英國維多利亞·亞爾拔博物館，大部分學者均引用這張畫來說明玻璃畫的繪製情況，包括工具及繪製版畫對象，主角為一個西方農村少女穿著整齊坐在屋外。

另一幅出現在2010-11年馬丁·格哥雷畫廊目錄86號，儘管與前畫色澤不一樣，但大同小異，應是出於同一畫師或畫肆，惟一不同是樣本僅釘在板上，沒有畫框，版畫內人物裸露酥胸。

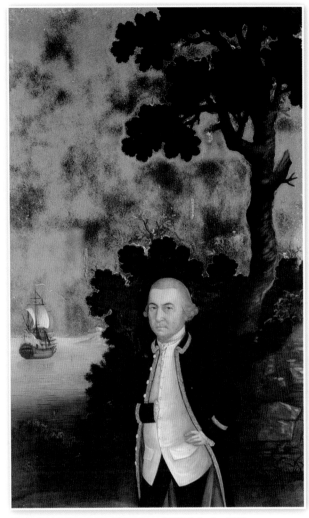

幾乎每幅右手插入衣服胃間位置的站像都說為Spoilum所製

當然摹描鎸版圖案大都是西方主題，因此玻璃畫可分成兩大類：西方主題與東方主題。西方主題亦有兩種，創意及非創意。非創意的已如前述，創意的就是一些人像繪描，譬如船長或大班（*supercargoes*）之類。這些人回國前都希望留影攜回家鄉炫示留華經歷，也就在肖像背後景色多作著墨。早期這類肖像繪製特別多，更牽涉到那個名叫*Spoilum*神龍見首不見尾的中國畫師，他畫

的肖像玻璃畫特別多，幾乎每幅右手插入衣服胃間位置的站像都説為*Spoilum*所製。許多學者爭議著他即林官關作霖或非林官，也許那簽名尾音的*lum* 或*lem*會和「林」字引起極大聯想，但最大疑點為*Spoilum* 畫匠功力參差不齊，有極品也有劣品，是一個成名畫家罕見的現象，極難以風格定器物的理論來與林官畫作相提並論或比較，但也有可能是所有*Spoilum*作品皆是林官早期未拜師錢納利時不成熟的作品，更因如此，他刻意隱瞞他的身分取了一個外國名字。*Spoilum* 的 *lum*音暗示「林」字，英文*Spoil* 也有搗亂作怪之意，因此，*Spoilum*就是林作怪。但他跟隨錢納利作畫後已非吳下阿蒙，雖間中仍用*Spoilum*，後期油畫風格（尤其人像畫）已不可同日而語，我們也不必費神作一些無謂考證。至少，畫壇不會無端走出一個*Spoilum*，他亦絕非西方畫家，其成熟風格、功力除接近林官外（可能是煜官，絕不是新官），不作他人想。

　　西方討論中國貿易或玻璃畫的專家不多，除了上世紀60年代最早起步的珍斯（*Roger Soame Jenyns*,1904-1976，中國藝術史家，曾留居香港，後在大英博物館任職）及朱妲（*Margaret Jourdain*,1876-1951，英國家具史專家，文筆磨練極佳）──倆人合著《18世紀的中國外貿藝術》（*Chinese Export Art in the Eighteenth Century,* 1967）首先注意及討論到玻璃畫內西方人物肖像與東方背景的配合外，近年研究只有兩個英國人和一個美國人。兩英為康納及柯律格，一美為考斯曼。三者之中，又以考斯曼在他那本《中國貿易》（*China Trade,* 1991）內特闢章回（第 8 章）討論玻璃畫最為詳盡，可惜重點放在美國東岸一

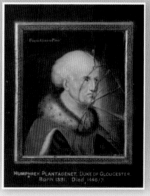 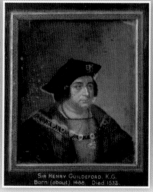 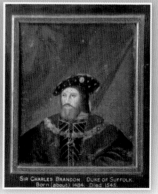

發官親筆簽名的三幅小型歷史人物玻璃畫

史圖亞特原作原作（左圖）　中國佚名畫家所繪製的玻璃畫——華盛頓肖像。（中、右圖）

些博物館收藏及美國歷史事件與西方人物主題，反而忽略了玻璃畫兩大分類的東方主題，而東方主題正是中國貿易藝術精神一個重要關鍵。

但是也難怪考斯曼偏重於玻璃畫西方人物主題，中國畫家如興官（*Hingqua*）、煜官無論人像素描或油畫用色均功力深厚，恰到好處，惟妙惟肖，令人折服。發官曾親筆簽名（*Fatqua Canton pinxt*）的三幅小型僅5×4.5英寸的英國歷史人物玻璃畫（包括*Humphrey Plantagenet, Duke of Gloucester; Sir Henry Guildeford, K.G.*及*Sir Charles Brandon, Duke of Suffork*）雖年代日久，玻璃稍有損裂，仍是不世奇珍。

傳為*Spoilum* 繪於1800 年的67.3×46.3*cm*大型油畫〈白馬將軍華盛頓〉，證實了他的油畫天分與深厚功力。這幅根據美國新古典主義畫家約翰・特朗布爾（*John Trumbull*）1796年的〈華盛頓突襲特倫頓〉（*George Washington at Trenton*）畫作，後在倫敦製成銅版刊出樣本，被*Spoilum*摹繪成難分伯仲的上乘畫作（請參考拙作《*Chinoiserie* 中國風——貿易風動・千帆東來》內〈誰是史貝霖〉一章，藝術家出版社，台北，2014）。

也許〈華盛頓突襲特倫頓〉只有一幅複製，華盛頓肖像複製則不知凡幾。美國費城藝博館（*Philadelphia Museum of Art*）於1984 年安排的兩項中國貿易特

展裡，就有一幅中國佚名畫家繪於1802年前的華盛頓半身肖像玻璃畫，這件作品據云乃摹繪自美國畫家史圖亞特（*Gilbert Stuart*,1755-1828）的一幅油畫。史圖亞特曾向費城法院提出訴狀，指控費城商人史索特（*John E.Sword*）向他購此畫後攜往廣州，找到一名中國畫師摹繪了一百多幅，再帶回美國銷售，造成原作者的極大傷害。由此可見，外貿畫中不止油畫可以摹製，玻璃畫也不在少數。

　　1997年倫敦成立「亞洲會館」（*Asia House*）並由香港太古集團（*Swire*

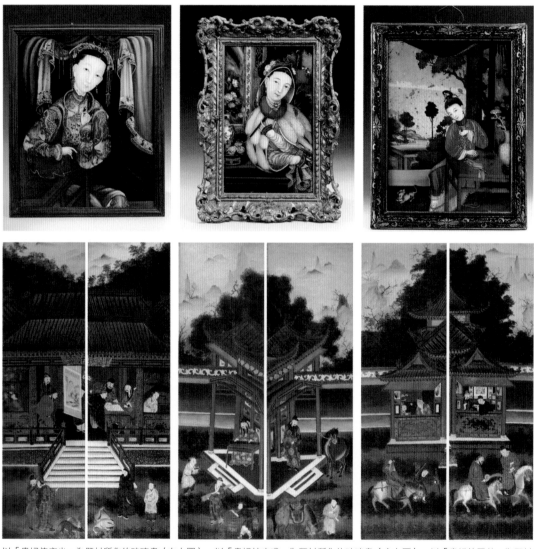

以「貴婦倚床坐」為題材所作的玻璃畫（左上圖）　　以「貴婦披皮裘」為題材所作的玻璃畫（中上圖）　　以「貴婦拈靈芝」為題材所作的玻璃畫（右上圖）　　六幅（三對）古典人物大型直軸式玻璃鏡畫（下圖）

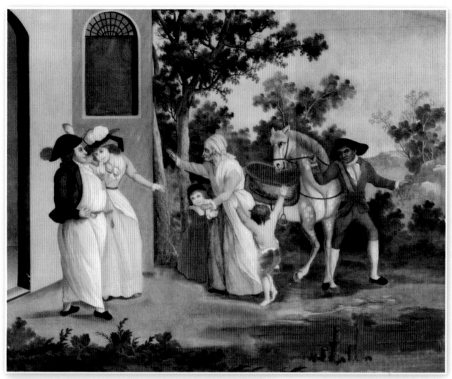

以「貴族出門」為題材所作的玻璃畫（上圖）　英國船長肖像玻璃畫（左圖）　不倫不類的西方題材玻璃畫（右圖）

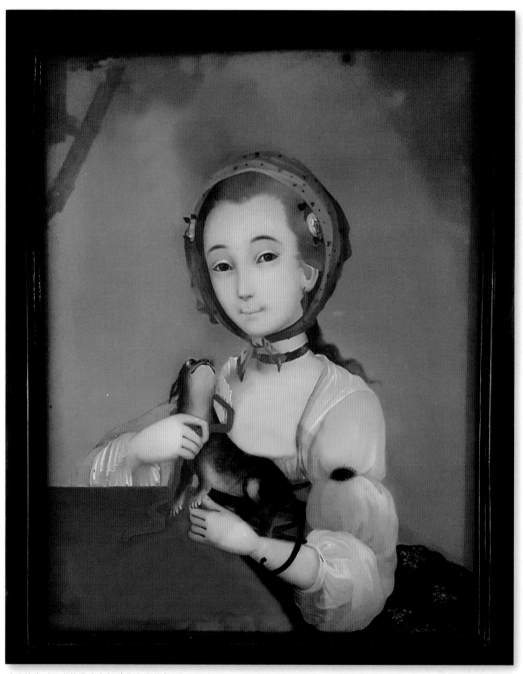

玻璃鏡畫〈西方抱狗少女〉（作者自藏）

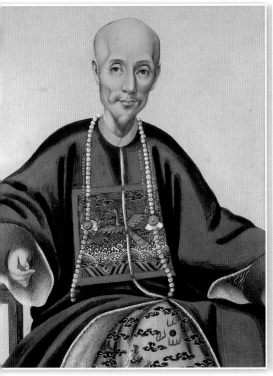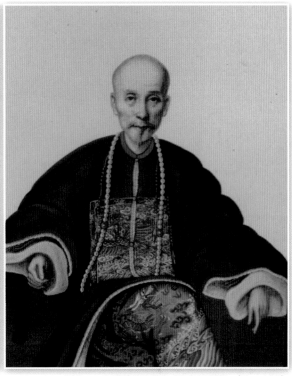

廷官1840年所繪的水彩畫〈浩官伍秉鑒〉（左、右圖）

and Sons）協辦一項百年「中國觀點・西方透視」（*Chinese Views-Western Perspectives* 1770-1870）畫作展覽，赫然又有另一幅與上述一模一樣的華盛頓半身肖像玻璃畫，據說訂購複製的美商不只是費城商人史索特，還有一個布策特（*James Blight*）的商人在華把大量華盛頓玻璃畫運回美國。散諸各地的收藏，應不在少數。

肖像畫複製最多應為華盛頓，東方人則為十三行首富浩官（伍秉鑒），他一身朝服，瘦削陰森，卻又架勢十足，正是抽鴉片煙的滿大人（*Mandarin*）形象，錢納利和林官均曾為他畫像。

由此可知，西方題材的畫作，肖像玻璃畫有兩種，一種是客人親身訂購，如船長、水手之類，另一種就是華盛頓肖像或其他西方畫作，由訂戶把原畫或版畫樣本交給中國畫師照樣繪製，如貴族出門，也不見得如何特出。更有不倫

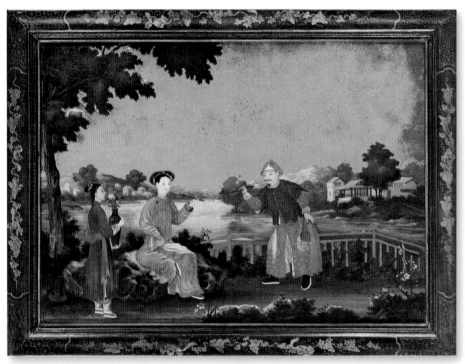

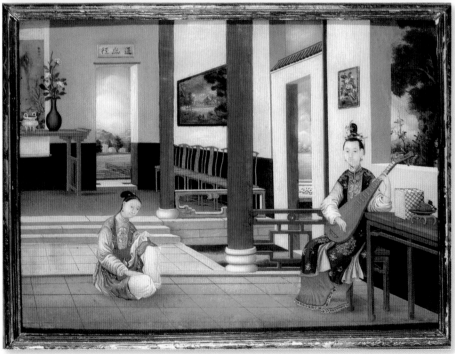

鏤銀細絲小盒上的玻璃畫（上圖）
以「抽煙達官貴婦」為題材所作的玻璃畫（左頁上圖）　以「貴婦撫琵琶」為題材所作的玻璃畫（左頁下圖）

不類的西方題材玻璃畫，前景為兩個神話古典美女伴著一個地球，中景有西方人犁牛開墾，遠景海洋有荷蘭商船，岸邊有人卸貨點收，全景極不調和，現實與虛幻重疊，令人無所適從。（見129頁右下圖）

　　倒是中國題材的玻璃畫相當統一，達官貴婦的衣著頭飾顯示身分，他們的生活形態帶著強烈的敘事細節，即使是西方田園詩內天真無邪的牧羊女，也由貴婦擔綱。六幅（三對）古典人物大型直軸式玻璃鏡畫，分別描述古代仕人琴棋書畫的文娛活動，趣味盎然。戲台上誇張的文官武將，一直是蓪草畫冊的暢銷類，如今畫在一面寬闊玻璃，又是另一番景緻。（見128頁）

　　小而且美，文物中尚有鏤銀細絲小盒子，上嵌一塊湖邊拈花女玻璃畫，清秀雋拔。

# 8. 啟蒙與探源
## 茶葉、絲綢服飾與瓷器水彩畫

## ▎茶葉

　　17世紀直落18世紀瀰漫歐洲的啟蒙運動，已不只是探索上帝創造宇宙的奧祕，而更有心把「人」的生存環境發現描述出來，增加全體生命的豐富內涵。不單是自然世界的花草樹木、飛禽走獸，蟲豸游魚，就連人的居住環境，所謂「感官理論」（*sensualist theories*）裡的起居飲食，個人日常得到「鼓舞」（*daily sensations*）的生活美學，閒居（*at leisure*）時所享受的雅士情趣，建築、設計、蒔花、賞景、名畫、雕刻，都可以成為人文藝術的精神提昇，讓西方科學世界增加了一項探索課題——除了早已熟悉（或已厭倦？）西方希臘羅馬古典藝術和文藝復興，還有那些領域可以開發探討？

　　神祕的東方！當然是比印度更遠更神祕而文化優厚的中國。法皇路易十四（1638-1715）以五歲小童登位，成長後雄才偉略，與清康熙同時，歐洲「中國風」如火如荼，1698年法國印度公司（*Compagne de Indes*）第一艘商船經印度抵廣州把瓷器訂單送往景德鎮，1700年返國攜回上萬瓷器。東方想像驀地成為事實，打破不倫不類、奇幻狂想流行的中國風，其欣喜可知。16世紀自葡萄牙來華的多明我修士（*Dominican friar*）達克魯茲（*Gaspar da Cruz*,1520-1570）在他的名著《中國見聞報告》（*Tratado das cousas da China*，英文書名 *Treatise on things Chinese*）內就有以下名句：

　　*When we hear tell of far-off things, they always seem more remarkable than they truly are. But here the contrary is true: China is even more extraordinary than any words can express.*

福瓊《三載中國北方浪遊》一書內寧波銅版插圖

　　每當我們聽聞遙遠事物，大都言之過實。但此地卻千真萬確：中國之出神入化，實非筆墨所能形容。

　　達克魯茲用葡萄牙文書寫，出版於去世前一年的1569年，版本尚未普及，但已是《馬可孛羅遊記》後最忠實的中國描述，尤其譴責葡萄牙販賣非洲黑奴到南美巴西等地，又把中國奴隸變相賣到南美洲開墾，所謂變相，即是強調中國也有婢女販賣（他用粵語拼音書寫為「妹仔」mui-tsai），但事實上中國只容許該婢女在僱主家長大到相當年齡後，就可出嫁或回歸原籍。達克魯茲此書要到17世紀才有英文簡譯在普策斯（Samuel Purchas）的《我的朝聖旅遊》（Purchas his Pilgrimes, 1625），那時早已過期，其他傳教士如利瑪竇等耶穌會教士的中國見聞，亦以簡譯方式出現在普策斯的書內。

達克魯茲書內提到的茶（*cha*），卻一直是西方解讀亟求，尤其16世紀海上霸權相更遞變後，英國與荷蘭互執中西海上貿易（*maritime China*）牛耳，愛茶的英國人更是求「茶」若渴，法國人則較傾向咖啡與熱巧克力，沒有那麼渴切。到了18世紀，英國茶葉大量輸入需求更殷，錫蘭（*Ceylon*，今斯里蘭卡）、印度大吉嶺的紅茶（*black tea*）在國內課稅達百分百以上，成為富人的奢侈飲品，因而安徽、浙江、福建、廣東一帶大量清香撲鼻、價雖非盡廉而卻物美的綠茶（*green tea*）名種，就成為市民大眾的普遍飲品了。

　　法國著名傳奇航海家拉佩魯茲伯爵（*Jean-Francois de Galaup,Comte de Laperouse, de Galau,1741-1788*？）——他正式法文名字應為約翰・法郎斯瓦・狄嘉洛，但當時人多稱他為拉佩魯茲伯爵——在他著名四大冊《拉佩魯茲1785-1788年，兩大航艦環繞世界航程》（*Voyage de La Pérouse autour du monde sur l' Astrolabe et la Boussole, 4 vol., 1797*，1801年的英譯本書名為 *A Voyage Round the World 1785-1788*）曾有一段有關歐洲與中國貿易所產生的經濟窘困：

*The Chinese trade with the Europeans amounts to a million, two-fifths of which is paid in silver, the remainder in woolen cloth from England, calin（a tin alloy）from Batavia and Malacca, cotton from Surat and Bengal, opium from Patna, sandalwood and pepper from the Malabar Coast.... All that is brought back, in exchange for all these riches, is green or black tea, with a few crates of raw silk for European factories; for I do not count the porcelain that serves as ballast for the ships...Certainly no other nation conduct such advantageous business with foreigners .*

　　歐洲與中國貿易總達百萬銀元，五分二由銀元付出，其餘來自英國的毛布，來自巴達維亞及馬六甲的白錫（譯注，原文calin應是 *pewter* 舊稱），來自印度蘇拉特和孟買棉布，來自蘇時那的鴉片，來自印度西南部海邊馬拉巴海岸的檀香木及胡椒……這麼大的花費去交易買回來的是綠或紅茶，加上幾箱給歐洲工廠加工的生絲；我還未算入船隻壓艙之寶的瓷器……真的，沒有一個國家會和外地人進行如此一面倒的商業貿易。

　　如果注意地理，就知道這個法國人所舉出各種不合貿易情理之事，多在印度及馬來半島發生，皆為英國殖民地，除了印尼的巴達維亞為荷蘭屬地外，中國茶葉生意占盡西方便宜，即使其他歐洲國家亦感到有開發貿易資源

的迫切需要，法國路易十六（*Louis XVI*）遂決定追隨英國庫克船長（*James Cook*）首度環遊地球全世界的初衷，委命拉佩魯茲帶領天文學家、地理學家及植物學家從事環遊西太平洋科學探險。船隊先自大西洋駛向南美洲最南端的合恩角（*Cape Horn*），再經南太平洋到澳門，然後由菲律賓往北航行到堪察加半島，他的航海地圖資料顯示，曾探測澎湖西南部海底淺灘，並且探測風向，抵達澎湖群島，在安平停泊，但未上岸。然後再調轉南向繞過恆春半島，繞行花東

福瓊《旅向中國各地茶園》一書內〈綠茶茶莊景色〉插圖

海岸通過日韓間的對馬海峽，試圖找出滿洲（*Tartarie Chinoise*）與庫頁島（*Ile de Tchoka Seghalien*，薩哈林島）之間的海峽，但並未成功。

拉佩魯茲這類大型探險，對世界海洋地理肯定有進一步的準確測量，但對陸地植物標本搜集，實不如第五章所述化整為零的植物獵人（*plant hunters*），尤其是曾來中國兩次，把茶種（*tea seeds*）移植往印度喜馬拉雅山大吉嶺 （*Darjeering*）成功種出紅茶的蘇格蘭人羅伯特·福瓊（*Robert*

Fortune,1812-1880）。近年研究茶葉歷史學者，越來越重視西方植物獵人的貢獻，莎拉·露絲（Sarah Rose）先在倫敦「和記」出版社有《為所有中國茶——英國怎樣盜取全球最愛飲料及改變歷史》（For All the Tea in China—How England Stole the World's Favorite Drink and Changed History, Hutchinson, London, 2009）一書，翌年企鵝維京出版社（Penguin-Viking, 2010）全球發行，2014年台灣出版中譯本《植物獵人的茶盜之旅：改變中英帝國財富版圖的茶葉貿易史》（麥田出版社）。

中譯本顧名思義，把福瓊視如獅王李察一世（Richard the Lionheart）時代的俠盜羅賓漢（Robin Hood）或看作成一個傳奇的園藝家、竊賊或間諜，把中國茶葉種子偷出移植，改變兩大帝國茶葉的貿易歷史。但看來並不盡然，儘管茶葉貿易仍然操縱在廣州十三行商人及腐敗的海關官僚手裡，所謂《為所有中國茶》，除了暗示早年茶史經典鉅著胡卡氏（William H. Ukers）的書名《關於茶的一切》（All About Tea, The Tea and Coffee Journal Company, 1935）外，其含意應是取自英國童謠（nursery rhymes）的〈胖蛋〉（Humpty Dumpty）其中一句「所有國王人馬」（All the king's horses and all the king's men），露絲此書題目多了一個前介詞「為」（preposition "for"），就是含指為了中國所有茶葉，福瓊盜取居功至大。福瓊最大功勞就是成功地把中國紅茶種子移植往印度，再發展入錫蘭，成為世界流行飲料，但從運輸種子及幼苗成長的種種困難到技術克服，自始至終，都沒有「盜取」過（stole），也許「暗中」靜悄悄（secretively）一字較為適當。讀者宜參考該書原著第八章「1849年上海農曆新年正月」（Shanghai at the Lunar New Year, January 1849, p.111-114）有關茶種的敘述。

此章內有提到除了船期、季節氣候的運送困擾，幼苗在「華登恩玻璃箱子」（Wardian case）內被土壤害蟲嚙食的煩惱外，還有茶葉種子生蛆。福瓊曾向販賣種子的「園藝商」阿程（Aching）請教，雜拌在茶種看來像骨灰的白色粉末是什麼？阿程用破英文回答：「蝨子骨灰」（burnt lice），福瓊大驚笑問「什麼灰？」阿程煞有介事回說，的確是蝨子骨灰，因為潮溼衍生蛆蟲，蛆蟲需要食物，種子因此遭殃。這應是上海人的洋涇浜（pigeon English）錯誤（有點像日本人把R音讀成L音），阿程要說的不是「lice」，是「rice」，就是把大

《茶旅》之一

米燒乾了混合在種子裡，提升種子空間與乾燥度，福瓊最後當然是聽懂了，從此茶種混雜燒乾的大米運往印度，平安無事。

福瓊是和中國茶及印度紅茶有關的傳奇人物，他有四本著述，以《三載中國北方浪遊》（*Three Years' Wanderings in the Northern Provinces of China, London*, 1847，圖見135頁）及《旅向中國各地茶園》（*A Journey to the Tea Countries of China, London*,1852，圖見137頁）最受歡迎。其實像福瓊這類植物獵人，本書第五章內提到的英國園藝家馬斯格拉夫兄弟及合夥人嘉達那所合著的《植物獵人─兩百年來世界探險與發現》（*The Plant Hunters─Two hundred years of adventure and discovery around the world*, 1998），更為宏觀且忠實描述，也值得中譯介紹。從另個角度看，就是說在這兩百年內，西方植物獵人不止福瓊一個，還有許多同袍四散世界各地，搜集植物標本和種子，帶回歐洲培養種植。

福瓊只成功移植了紅茶，雖然他也走遍江浙閩粵各地收集其他茶種或標本，綠茶依然是中國無可篡奪的茶品種。茶種類以發酵（*fermentation*）程度不同而定，綠茶為無發酵茶，包括龍井、碧螺春、毛尖及台灣的金萱。紅茶是全發酵茶，發酵程度達百分百。其他半發酵或輕度發酵茶則包括有烏龍、鐵觀音、包種等。製作過程的殺青、烘焙又可分為生、熟、半生熟茶。無烘焙為生茶，有烘焙為熟茶。紅茶本來是生茶，但有時因為運輸時間長，故意烘焙一下增加乾燥度，亦可稱為半熟茶。西方一直對茶葉的種植、採摘、收集分類、製作過程、包裝、運輸感到興趣，正是啟蒙運動尋求知識的伸延。

蓪草紙（有時畫在宣紙）畫本（*album*）也有全套描繪茶葉生產銷售過程，從種茶樹開始一直到收成、製作、入箱種種，分別為：（1）種植樹苗、（2）澆灌、（3）摘茶、（4）炒茶殺青、（5）切茶、（6）烘焙、（7）篩選、（8）挑揀、（9）砣秤稱茶、（10）腳踩茶葉入箱、（11）封箱、（12）品茶。因為畫匠不同，雖然資料大同小異，但大師與小匠的繪圖功力，藝術評價卻有天淵之別。

2002年法國「圖藝書庫」（*Bibliotheque de l'Image*）出版了一本耶穌會傳教士攜回放在會所圖書館的製茶繪本，共五十張彩色絹圖，繪於1806年，命名為《茶旅：一本18世紀中國畫冊》（*Le Voyage du The─Album Chinois du XVIII*

《茶旅》之二

《茶旅》之三（左上圖）
《茶旅》之四（右上圖）
廷官的水粉畫〈珠江茶葉下船〉
（左圖）

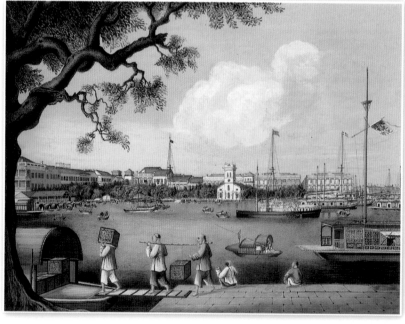

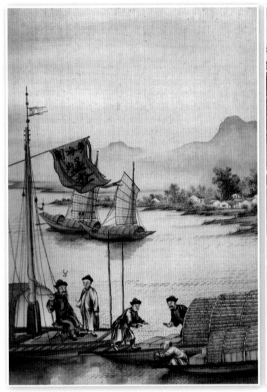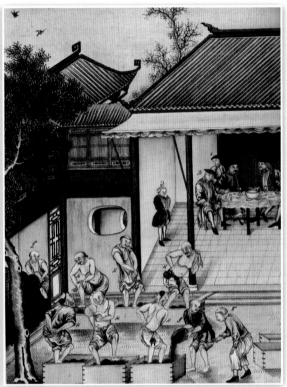

《茶旅》之五（左圖）《茶旅》之六（右圖）

*Siecle, France,* 2002）並由吉美博物館（*Musee Guimet*）東南亞傳統收藏部主任巴狄斯（*Pierre Baptiste*）寫序，作者法拉雅（*Mariage Freres*）書內分別用法、英文解説，除了把原圖部分放大，更把全圖縮小以窺全豹，真是圖文並茂。就畫法而言，這五十幅茶畫皆是揉合西洋與中國傳統畫法，強調的不是茶的生產，而是尋茶買茶運茶入城的過程，真是名符其實茶的旅程。

美中不足的是《茶旅》繪本的殘缺，每張圖片都有頁數，人物頭部上面都看出有大寫英文字母 A,B,C,D,E，顯示出在畫的分頁都有解説這些人的身分，如果這些人同一類型，譬如六、七個採茶葉工人，便僅用同一樣的字母代替（譬如全部為H），這樣邊閱邊查看，按圖索驥，增加了茶的旅程或製造過程的故事性。可惜這些文字解説字母人物的頁張都遺失不見了，也就無從知道畫中人物身分。

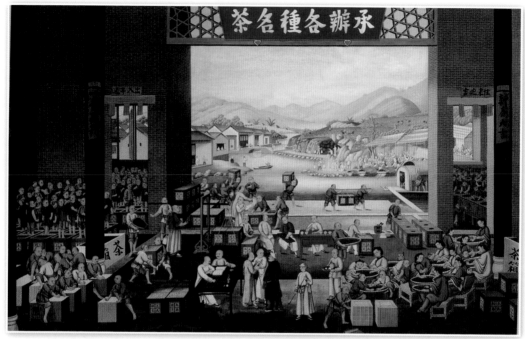

廷官工坊繪述茶廠裝箱出貨的全景。採用西方透視法，前景人頭擠擁，裝茶入箱各司其職。

　　但也不重要，許多現存有關茶貿的蓪草畫冊拆散後的單張畫，都是以圖代文，觀者細心審視欣賞自有心得。1975年香港藝術館得市政局資助，購得英人標爾（*N. Beale*）1854年自廣州同文街「廷官畫室」一套九十九幅粉彩蓪草畫，館長溫訥（*John Warner*）大喜之餘展出部分畫作，並出版一本薄薄不到四十頁的冊子《關聯昌畫室之繪畫》（*Tingqua: Paintings from his Studio, Hong Kong Urban Council*,1976），其中第三十五頁是描述茶廠裝箱出貨的全景，採用西方透視法，前景人頭擠擁，裝茶入箱各司其職，廳前一幅大匾上寫著「承辦各種名茶」，廳內柱樑分貼紅紙墨字春聯「新春大吉」、「一團和氣」、「一本萬利」。後廳出口就是碼頭，舟船競泊，工人在河邊搞箱入船。

　　1984年牛津大學藝術史教授柯律格出版了研究蓪草水彩畫的專著《中國外貿水彩畫》（*Chinese Export Watercolors, Victoria and Albert Museum, London*,1984），把維多利亞‧亞爾拔博物館收藏一百三十套完整或分頁的蓪草水彩畫分門別類整理出一個頭緒，書並沒有分章，但他提到〈茶葉和瓷器

工業〉（*The Tea and Porcelain Industries*），並首先用了一張「馬騮摵茶葉」（*Monkey picking herbs*）彩圖，大概柯教授不敢肯定猴子爬到山崖上採的是茶葉，所以用了一個草藥（*herb*）的普遍名詞，解説為加添茶香的香草（*to gather herbs for flavouring the tea*），當然也可包括寧神生津的茶葉。其實「馬騮摵」正是中國嶺南最傳奇的野茶。「馬騮」粵語就是猴子，「摵」是動詞，用拇指搭食指或中指去捏（*to snip, to pinch*）之意。茶人相信極品之茶不在茶園，而在稀生雲霧絕頂的三葉尖端嫩茶，只有訓練有素的猴子揹著筐籮攀爬崖巔方可採到佳種，如此一來，那就絕非福瓊移植紅茶到印度那麼簡單了。

猴子採茶，「馬騮摵」是中國嶺南最傳奇的野茶。

## ▌絲綢服飾

絲綢的生產過程與茶葉過程描寫大同小異，西方人喜歡追尋源流，所飲之茶從何來如何製造？所穿之衣為何材料？如何紡織？茶葉己如上述，絲綢則牽涉到中國的桑蠶植養，如何取繭、炕繭、煮繭、漂繭、繰絲、紡紗、染色、纏絲、錘絲、晾絲（絲不能晒）、織錦、刺繡，把這種過程一一繪畫成冊，自是趣味盎然。

從原料的絲到成品的綺羅綢緞，欣賞外貿水彩畫，更應注意到18、19世紀清代服裝衣著。最早有英國人梅遜在1800年間出版的《中國服飾》（*The Costumes of China*,1800），後來到1960年代珍斯及朱妲兩人合著的《18世紀的中國外貿藝術》，才在最後一章提到〈絲綢衣料〉（*Silk Textiles*）於歐洲加工與流行。

採摘桑葉圖

沈從文先生編著《中國古代服飾研
究》的161、162章就分就提出〈清初刻耕
織圖〉及〈清初婦女裝束〉，幫助我們欣
賞蓮草畫描繪皇族妃嬪、達官貴人、布衣
百姓、婦孺裝扮。沈從文首先指出：「清
初清兵入關，遷都北京後，為強使人民臣
服，民族壓迫嚴酷，不久就有薙髮易服法
令，特別對南方人民嚴屬。但是，當時
即傳有『男降女不降，生降死不降』等說
法。從明、清間畫跡分析，居官有職的，
雖補服翎頂，一切俱備，婦女野老和平民
工農普通服裝卻和明代猶多類同處，並無
顯著區別。」

　　至於一般南方中層社會婦女家常裝
束，沈先生又指出兩點，第一特點為領子
高約寸許，有一二領扣。第二特點為便服
領下多外罩柳葉式小雲肩，也是17、18世
紀間衣著特徵。雖然這些平民服飾現已不
存，但雲肩圖案，元、明留下來青花瓷器
肩部的如意雲肩紋飾，提供給我們不少資
料。

　　大概沈從文沒想到，清代蓮草人物彩
畫服飾更進一步準確提供當時穿著服飾。
據孫恩樂、王靜、孫壹琴三人合著的〈蓮
草水彩畫中的廣府女性服飾特徵〉（《紡織
導報》廣東工業大學藝術設計學院，廣州美術學院藝術
與人文學院2012，7月號）文內指出：

　　蓮草水彩畫所描繪官宦婦人的服裝分
為禮服和常服兩種類型。禮服主要有袍、

蠶蟲在桑葉球圖（上圖）
清代文俶所繪〈春蠶食桑〉（下圖）（臺北故宮藏）

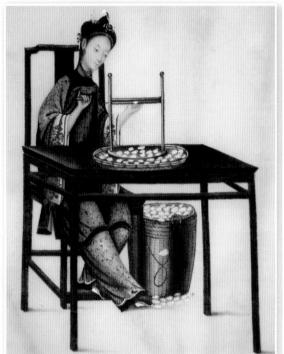

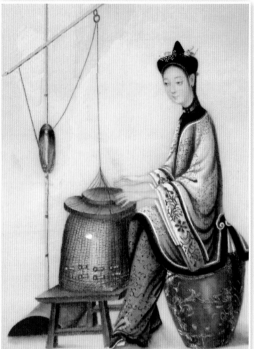

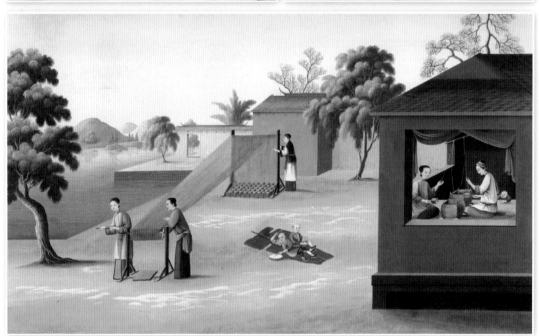

壓繭繰絲（左上圖） 絡絲（右上圖） 絡絲（下圖） 紡紗（右頁上圖）
阿羅姆所繪《中國圖說》之製絲（右頁下圖）（作者自藏）

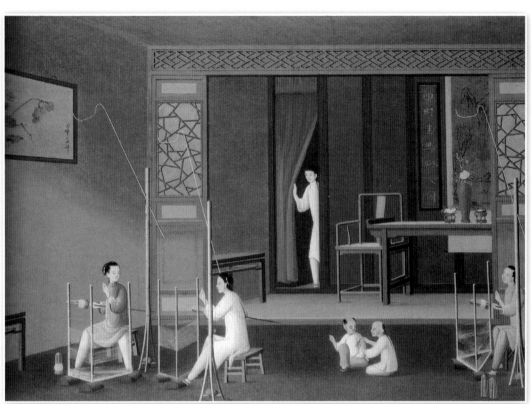

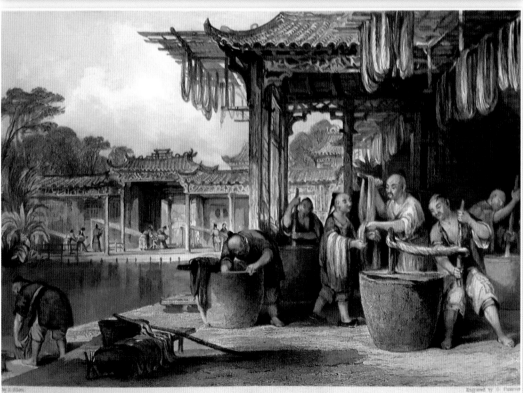

*Dyeing and Winding Silk*

清代婦女便裝繪畫圖（上圖）（作者自藏）　清代婦女便裝奏樂圖（左、右下圖）（作者自藏）

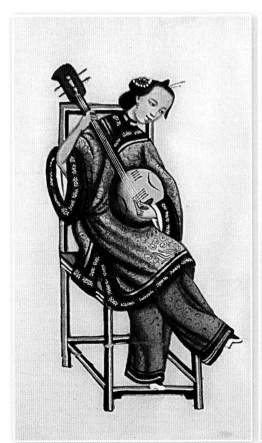

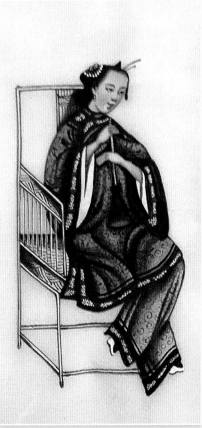

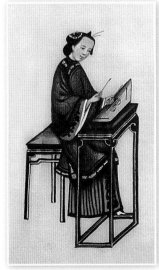

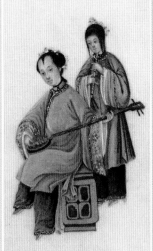

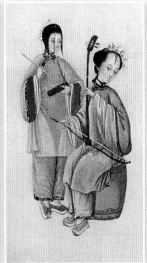

清代婦女便裝奏樂圖（作者自藏）

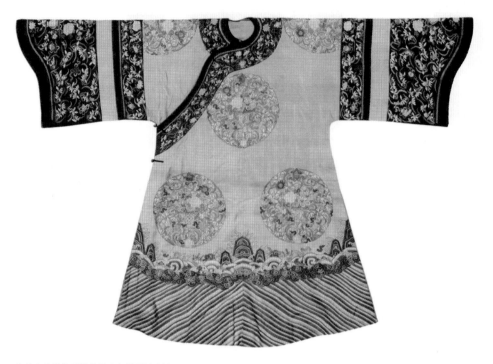

清代皇室緙絲彩繪花籃八吉祥團紋夾袍

褂、霞帔、背心等。官宦命婦的禮服常以蟒袍外常罩霞帔為主……常服多以袍衫搭配為主。衣襟有大襟、對襟、一字襟等式樣，形制各異。裡面穿旗袍，袖口為馬蹄袖，《廣州旗民考》一文曾記載：「滿漢八旗婦女都喜歡穿著旗袍。」總之，衣襟、袖口是運用圖案重點裝飾的部位。從蓪草水彩畫精緻的圖案花紋來看，當時廣府地區的官宦貴婦喜歡在衫外罩一件背心，背心款式無論長短，其衣領、袖邊、衣擺處均有滾邊鑲嵌刺繡，做工精細。當時流行一種衣長過膝的背心，下擺處有流蘇裝飾。還有在衣服的圓領上搭配一條白色的領巾，領巾圍繞頸部打結垂下，長達數尺，巾上還有與服飾相呼應的彩繡花紋。

　　由此看出，從絲綢到服飾的背景提供，蓪草畫絕對不止是「中國貿易」的工藝品，它們蘊含著中國南方一種悠久的產業文化，一種長僅百餘年的藝術話語（*art discourse*），有似曇花一現，餘香不散。

## 瓷器

　　瓷器製作自是以景德鎮出口到廣州作為經銷站，西方凡談景德鎮陶瓷，一定會提到兩位法國耶穌會神父殷弘緒（*Père Francois Xavier d'Entrecolles*,1664-1741）和杜赫德（*Pere J. B. du Halde*,1674-1743），尤其是殷弘緒寫的兩封長信（也是1712年寫的報告），這位天主教耶穌會法國籍傳教士就像植物獵人福瓊搜集茶葉資料一樣，對景德鎮工業環境及瓷器原料製造方法作了詳盡報導，鉅細無遺，簡直就是造瓷技術原始參考資料，傳遍歐洲。殷弘緒之所以能長駐饒州及景德鎮，主要是康熙四十八年（1709）透過江西巡撫郎廷極私人關係，將法國葡萄酒進呈康熙皇帝得到讚賞，遂獲官方庇護，長居江西饒州（出產高嶺土之地）長達七年之久，並能進出景德鎮大小陶瓷作坊，

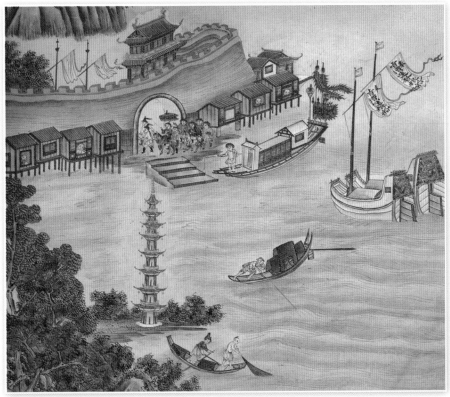

《瓷書》饒州圖

熟悉窯場製造瓷器及各項工序與技術。康熙五十一年（1712）及康熙六十一年（1722），殷弘緒兩度將在景德鎮觀察學習而得的瓷器製作細節，以及相關樣本寫成報告（即是上面所說的兩封信）寄去印度耶穌會分會首長。據他描述：「景德鎮處在山嶽包圍的平原上。鎮東邊緣的外側構成一種半圓形。有兩條河從靠近鎮邊的山嶽裡流下來，並匯合在一起。一條較小，而另一條則很大：寬闊的水面形成了一里多長的良港。這裡水流流速大大減緩了。有時可以看到，在這寬闊的水面上並列著二、三排首尾相接的小船。從隘口進港時首先看到這樣的景色：從各處娟娟上升的火焰和煙氣構成了景德鎮幅員遼闊的輪廓。到了夜晚，它好像是被火焰包圍著的一座巨城，也像一座有許多煙囪的大火爐。也許這種山嶽環抱的地形，最適於燒造瓷器。」他又跟著指出：「瓷用原料是由叫做白不子（「子」音den，景德鎮俗字，此處特指用瓷石舂製而成的塊狀泥料）性軟，高嶺性硬，用二種配合成泥。或子七分、高嶺三分，或和高嶺的兩種土合成的。後者（高嶺）含有微微發光的微粒，而前者只呈白色，有光滑觸感。為了裝運瓷器，無數大船從饒州逆流而上，開往景德鎮，同時，也有那麼多的載有形狀如磚的白不子和高嶺土的小船從祁門順流而下。」

因為，景德鎮是不產製造瓷器所需的任何原料的。白不子的顆粒非常微細，它不外乎是採自石坑的岩塊而已。然而，並非一切岩塊都能用來製造瓷器，不然就沒有必要專程到二、三十公里遠的鄰省（即安徽省）把它運來。依中國人的說法，優質岩稍帶綠色。

下面敍述白不子的製備工序。先用鐵槌破碎岩塊，後將小碎塊倒入乳缽內。用頂端固定有以鐵皮加固石塊的槓杆把它搗成微細粉末。這種槓杆可用人力或水力不停歇地操作，其操作方式與磨紙機上搗槌的操作方式無異。

然後，取出粉末，倒入盛滿水的大缸內，用鐵鏟用力攪拌。停止攪拌數分鐘後，有乳狀物浮出表面，它有四、五根手指厚。再把乳狀物取出，倒入盛滿水的另一容器內。這一操作要重複多次，直到頭一個缸內的水經過數次攪拌和取漿，在其底部只剩下不能用來製備粉料的渣子為止。然後取出渣子，重新加以搗碎。

將乳狀物從第一個缸取出來倒入第二個容器內，不久便在底部產生泥漿的沉澱。俟上面的水澄清之後，將容器傾斜，倒出水，這時要注意，勿使沉澱物

把水弄混。再將泥漿移入乾燥用的大模子內。在沒有完全變硬以前把它切成小方塊，成百成千地出售，白不子一稱，是按其形狀和顏色命名的。這個倒漿用的模子又大又寬，形狀像箱子，其底是用磚豎砌的，表面平整。在這個排列整齊的磚層上，舖一張面積和箱子相等的粗布，往裡倒入泥漿，稍等片刻，用另外的布把它覆蓋，再在其上面平舖一層磚。這就能迅速地排除水份，不浪費瓷

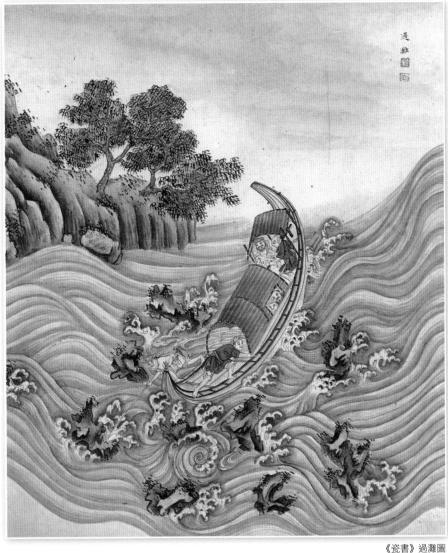

《瓷書》過灘圖

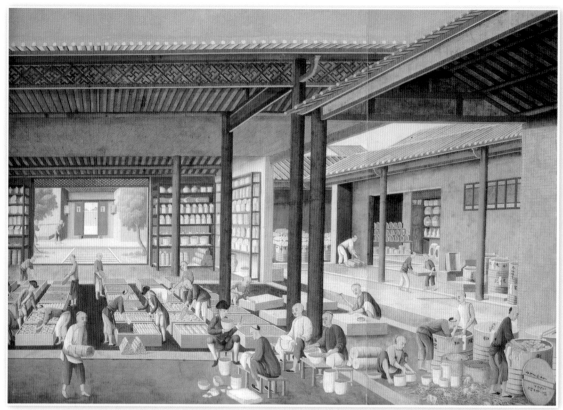

檢查瓷器包裝入箱

用原件，硬化容易作成磚形。

　　精瓷之所以密實，完全是因為含有高嶺，高嶺可比作瓷器的神經。同樣，軟土的混合物增加了白不子的強度，使它比岩石還要堅硬。一個豪商說：「若干年前，英國人，也許是荷蘭人（在中國對這兩國人起了一個共同的稱呼）把白不子買回本國，試圖燒造瓷器，但他沒有使用高嶺，因而事歸失敗，這是他們後來談出來的。」關於這件事情，這個商人笑著對我說：「他們不用骨骼，而只想用肌肉造出結實的身體。」

　　在景德鎮的河岸，除集攏著許多載有白不子和高嶺的小船外，還可以看到滿載白色液體的小船。我雖早已知道這種液體是使瓷器獲得白色和光澤的油，但卻不知其成分，直到最近才有所瞭解。在我看來，給這種油起的中國名稱「油」，若統統說成是液體是不恰當的，不如稱作是一種塗料（Vernis，即英

文varnish清漆）漆為宜。

第一道工序是重新純化所購入的白不子和高嶺，排除渣滓。因為在所出售的白不子和高嶺中往往混有一些渣滓。將白不子粉碎倒入盛滿水的缸內，用大攪泥棒拌勻，放置頃刻，取出浮在表層的物質，接前述的方法繼續處理。但高嶺和白不子的配比最小為 1比 3。 經過第一道工序的處理後，將所配製的泥漿倒入大坑內。整個坑由石塊和水泥砌成。在坑內，工人將泥漿連壓帶捏，直至結塊為止，這是非常激烈的勞動。從事這種勞動的基督教徒沒有功夫參拜教堂；找不到人代替是不允許去教堂做禮拜的，因為，只要這道工序的勞動一停止，其他一切工序勞動也隨著停止。

從用這種方法製成的團泥任意割取泥塊，把它鋪在大石板上，向各個方向

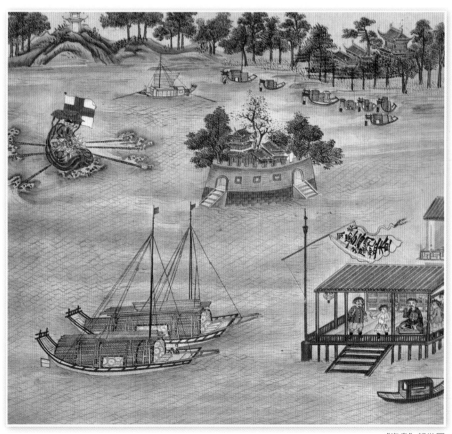

《瓷書》歸裝圖

進行捏練。這時要特別注意，勿使空隙和雜質留在裡面。即使有一根毛髮或一粒砂子，也會使瓷器的製作歸於失敗。若不充分捏練泥塊，瓷器就會龜裂、破裂、坍塌、甚至會變形。對於瓷器的成形，或是採用轆轤，或是採用專門的模型。成形後用泥刀進行修坯。

以上大量引用殷弘緒書信內有關陶瓷製造過程，主要是強調這位虔誠的天主教耶穌會神父一直沒有機會返回法國家鄉，客死安葬於北京。至於杜赫德一生從未來過中國，雖然他的《中華帝國及其所屬轄範地區的地理、歷

《格本》右上角紅印二字

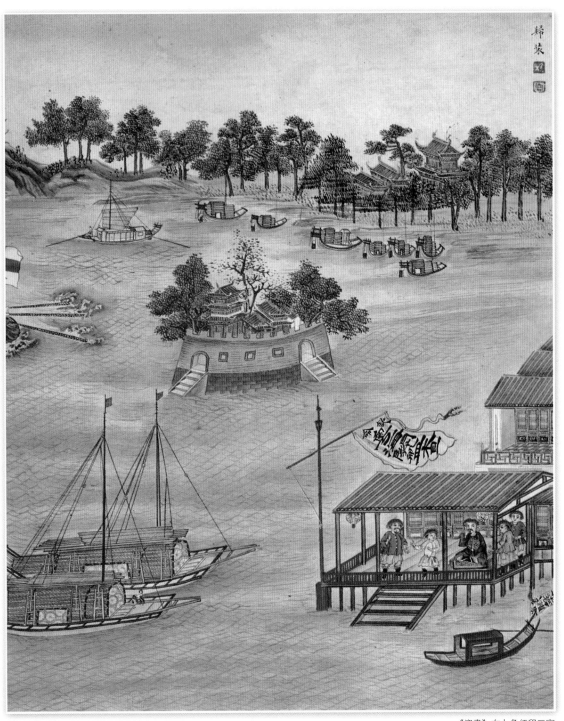

《瓷書》右上角紅印二字

159

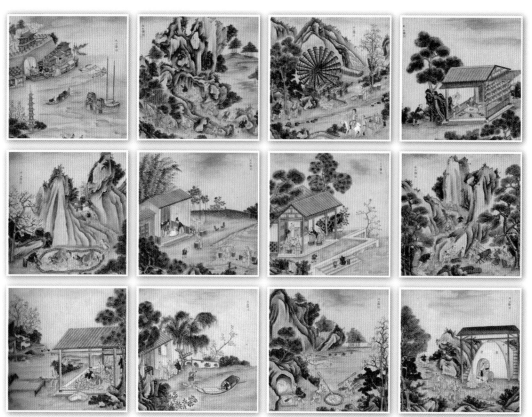

《格本》（左、右頁圖）

史、編年紀、政治和博物》（*Description de l'Empire de la Chine et de la Tartarie Chinoise*,1735）一書也把殷弘緒的兩封信收入，被譽為法國漢學鉅著。但殷弘緒不是什麼「商業間諜」偷取景德鎮「祕方」，的確西方商人曾把大袋的高嶺土及瓷石運載回歐洲企圖分解它們的化學程式，的確法國利摩日（*Limoges*）後來也發掘出瓷石而燒出光亮瓷器，但這些並不是什麼「商業祕密」，中國自元代開始已有陶瓷製作書籍，如蔣祈的《陶記》，明代也有曹昭《格古要論》，文震亨《長物志》，明末宋應星《天工開物》，均有專章述説陶瓷燒製。到了清代更有唐英《陶冶圖編次》、朱琰《陶説》及藍浦、鄭廷桂師生合著的《景德鎮陶錄》等。

　　那麼殷神父為何煞費苦心長篇大論在兩封書信內仔細描述呢？道理很簡單，西方一直缺乏有關中國陶瓷燒製過程的翻譯資料，他們出版的大部分都是陶瓷史或陶瓷分類欣賞圖説，譬如英國的卜士禮醫生（*Stephen Bushell, M.D.*,1844-1908），他雖留華三十二年，亦替維多利亞・亞爾拔博物館添購了

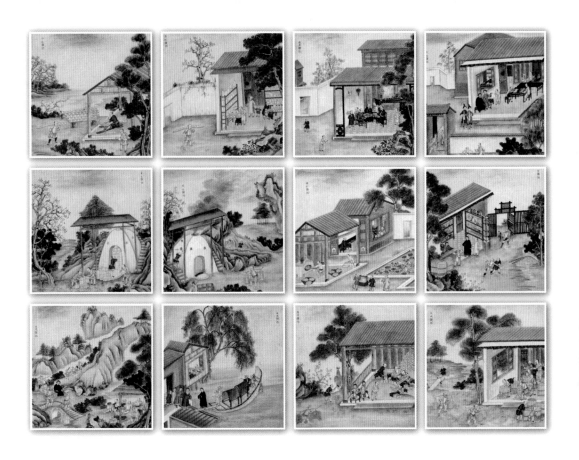

許多藝術珍品，但在漢學的專長是西夏文、女真文和契丹研究，容或亦有出版中國瓷器等著作及豐富陶瓷收藏，但恐怕他收藏的西夏銀幣及中國古代銀幣知識要比瓷器來得更深厚。

　　《景德鎮陶錄》刊行於清嘉慶二十年（1815）年，一直要到1856年才被法國漢學家儒蓮（*Stanislas Julien*,1797-1873）翻成法文*Histoire et Fabrication de la Porcelaine Chinoise*。儒蓮此人身材壯碩，精力充沛，潛心好學，是個語言天才，除了通曉希臘、希伯來、阿拉伯、波斯、梵文等語言，並開始學習中文，六個月後把《孟子》翻譯成拉丁文，並且參考漢滿文版本，學習滿洲語。他在法蘭西學院四十餘年，除翻譯《景德鎮陶錄》外，還陸續譯有《三字經》、《灰闌紀》、《趙氏孤兒記》、《西廂記》、《玉嬌梨》、《平山冷燕》、《白蛇精記》、《太上感應篇》、《桑蠶記要》、《老子道德經》、《天工開物》等中國典籍。

　　《景德鎮陶錄》是一本了不起的參考書，像殷弘緒實地在景德鎮考察，藍

浦與鄭廷桂師生兩人根本就是景德鎮本地人，就如嘉慶二十年翼經堂初刻本內劉丙〈景德鎮陶錄序〉中指出此書作者：「生乎其地，自少而長，習知其事，隨時而筆之於書，良非採訪記錄，偶為旁涉者可同日而語也。」

至於外貿方面，景德鎮瓷器亦如中國各地茶葉絲絹一樣，並非直接銷售洋商，而是集中在廣州城沙面（一個人工填島沙洲，亦為英法租界）的外國洋行或同文街、靖遠街其他中國人承辦商店。瓷器由洋商與廣東瓷商簽訂合同，按照洋商指是的瓷器種類及造型，再把訂單交往景德鎮瓷廠燒製。一旦貨成，瓷商或代表官員便往景德鎮查貨結帳，貨品入箱後由水路入珠江抵廣州交貨。但後來因景、廣兩城相隔數百里，路途遙遠，損壞、運費成本增加，廣州佛山石灣畫工本就有很優良繪塑傳統，精明粵商便想到把景德鎮出產的白瓷胚胎運來廣州加工，彩繪特色為「蝶舞百花不露白」（*millefleur*），成為後來的「廣彩」，此是後話。

1965年美國紐約麥美倫出版公司（*The Macmillan Company*）出版了一本稀見大型開本的《瓷書》（*The Book of Porcelain*），德文原著為瑞士古董商史地希連（*Walter A. Staehelin*），英譯為布洛克（*Michael Bullock*）。此書黏貼了三十四張中國水彩圖畫，明顯來自18世紀南方蒲草畫家筆法，應該是對藝術繪畫有興趣的史地希連在瑞士首府伯爾尼（*Bern*）經營他的古董店時，曾在1954年間持有一套三十四頁的景德鎮製運瓷器過程的水彩繪冊，遂利用對中國陶瓷知識，參考上面兩封耶穌會神父的書信，朱琰《陶說》（*Bushell*有部分翻譯）及藍浦、鄭廷桂合著《景德鎮陶錄》，用德文詳細寫出整個製運過程，前十八幅圖為製造邊程，其餘則為運送過程。原畫左或右上角均有中文標題，譬如饒州、鑿土、椿土、踏土、篩土、泌沙、印格、賣土、車胎、盪釉、裝窯、燒窯、定貨、鬥彩、焙爐、交草、裝桶、過灘、歸裝……。

縱觀全書圖文，雖早自1965年出版，卻是完整的景德鎮瓷器分工生產到出售過程，讓我們知道製土賣土是一過程，其他過程製胎上釉、燒窯加工到包裝成貨、運輸過海關的第30圖「歸裝」，史地希連描述十分道地，顯然細讀過參考書籍，容或有誇張內行之處，甚至不準確，但他能在啟蒙之餘，以外貿水彩畫直探製瓷根源，已經是中西文化交流最大的貢獻了。

2012年倫敦著名中西貿易畫廊馬丁・格哥雷在第90號目錄「從中國到

西方」（*From China to the West*），展出引以為傲的兩大中國外貿畫圖冊買賣，一冊是二十四張個別有關中國傳統樂器介紹，另一冊是三十四張與上面《瓷書》一模一樣的瓷器製運水彩畫（在此簡稱《格本》）。目錄前言對中國樂器繪圖引進西方有介紹，《格本》瓷器製運畫冊中，卻驚人指出當世此畫冊共有三個版本，也引證了廷官開設多間工作室僱用畫工分工繪畫之說，此三冊瓷製運畫目前看到的兩本《瓷書》及《格本》，不見得就是出自廷官畫室，但也未必沒有可能，可能同一畫室不同畫工，或是同一畫室不同分工，或是不同畫室不同畫工。比較《瓷書》及《格本》全部三十四幅描述大致相同，從第一幅瓷商陸路抵江西饒州開始，再轉水路到南昌直落景德鎮、到瓷廠水陸貨運，往廣州黃埔海珠炮台等等；其中，兩幅「過灘」圖繪幾乎如出一轍，布局、筆法一樣，只是船夫衣服顏色不同。（見155頁及本頁圖）

《格本》過灘圖

　　同樣，《格本》每一幅畫都有墨字題記及店號紅色印鑑，將此兩印鑑與《瓷書》內各圖的印鑑比較，也一模一樣！但兩個紅印字細小漫漶不清，絕非店號，依稀第一個印可能為「檢」字，下面一印字莫能辨識。

# 9. 順風順水．大吉大利
## 蓪草畫船艇的歷史社會背景

　　2013年臺北故宮舉行了一個「一路順風：院藏清代海洋史料特展」，展覽說明開首是這樣說的：「清代航行於東亞的船隻，船尾多書有『順風相送』四字，以祈求航行的順利。東亞季風，通常是夏至後七、八、九月的西南季風和十月、十一月的東北季風。在季風吹拂下，船隻仰賴風帆，到各地進行貿易。唐宋以後，東亞的貿易活動日漸暢旺活絡；季風既是船舶的動力，也是經濟的

新官所繪之油畫〈大眼雞船〉

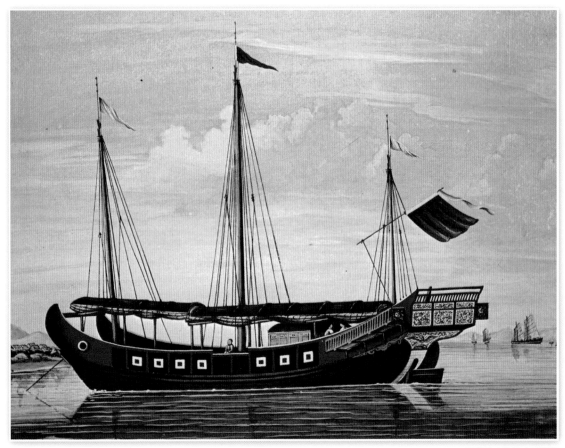

廷官以水粉繪大眼雞船

動力，更是文明的動力……隨著朝貢體系的建立，和貿易往來的頻繁，國人對於域外的認識日益增加，不但能夠開眼看世界，也加速了沿海社會的變化。」

　　故宮可能強調因「典藏了大量的海洋史料，其內容包括了各種清代沿海海圖、帝王詔令、各地督撫奏報和帝王硃批、記載海防相關制度的官書，與各種傳聞或親歷域外的檔案，以及百年前部分西方媒體對於中國沿海的報導」，所以展出單元包括有清王朝的海防視野和規模、國人對於域外奇風異俗的認識、清代與各藩屬之間的朝貢貿易關係，以及沿海城市的發展和沿海各地宗教、商貿、漁鹽之利的種種社會生活。而僅在第二單元的「七海揚帆」，以介紹風帆船和海上爭霸為主，內裡指出：「大體而言，福建及其北方沿海各省使用趕繒船和同安船，廣東則使用米艇，而冊封使前往琉球所搭乘的則是特別的封舟，這些船隻的建造都取法於商民船隻。為了助航，船隻往往增加輔助帆，即頭巾與插花來增加航速。」故宮圖書文獻處副研究員周維強更指出，「同安船」的

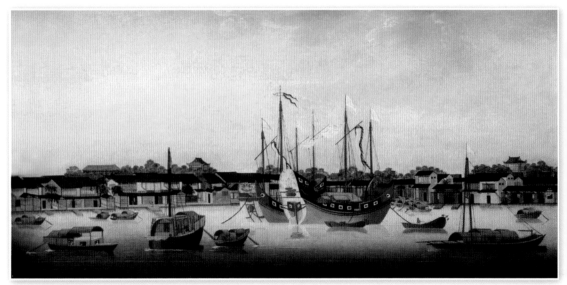

描繪貨運大船大眼雞在十三行的水彩作品

構型來自於「趕繒船」，屬於福建沿海大「福船」形式，當年許多閩南籍台灣人祖先，就是搭乘這種同安船來到台灣，最早是民間作為商船使用，後因性能優異而被福建沿海的海盜廣泛使用，後來清朝水師為了打擊海盜也大量使用同安船，使同安船成為軍、民、盜三者通用的船種。

　　18、19世紀清代中葉與西方的海上貿易當初就以「一口通商」的廣州珠江三角洲流域為主，航行在珠江船艇反映了當時歷史、社會、貿易、運輸、民生等種種形態，我們自不能不注意到當時所謂的外貿畫，材料為水彩（*water-color*）、油彩（*oil*）、膠彩（*gum Arabic, glue color*）、水粉（*gouache, body color*），畫在蓪草紙（*pith paper*），棉紙（*rice paper*，生、熟宣紙）、帆布（*canvas*）、木板（*board*）、玻璃（*reversed glass painting*）上，成千上萬人物、景色、花草、樹木，完整繪寫最少有一百多種船舶在珠江活動形態。這些船舶經過百餘年滄海桑田的今天，早已蕩然無存，但船艇圖畫，卻仍分別收藏在英國、美國、瑞典、荷蘭、香港的博物館。近年廣州省博物館急起直追，因為這方面的學者感覺到船畫的寫實主義風格，忠實紀錄當時船舶形制，考証出它們的貿易功能與社會位置。地理方面更繪有現己蕩然無存的黃埔海港

（*whampoa*，可惜沒有繪及南海神廟），海珠島上荷蘭人的海珠炮台（*Dutch Folly*）及其他法國炮台（*French Folly*）、虎門炮台等等。

　　活躍在珠江流域的船艇一般可分六大類型：（1）出海貨船、（2）內河貨船、（3）渡船、（4）官兵船、（5）捕魚養鴨運貨船、（6）花舫或艇（飲宴招妓）及紅船（演戲伶人，攜帶戲服道具行李箱）。

　　出海貨船即包括前述的同安三桅三帆船，大船可裝槍及大炮，可航遠程。這種船又名大眼雞（*Junk*），是一種對出海大船的一般名詞，船頭左右兩旁分繪兩隻圓眼睛，一黑白，一紅白。據云如此繪描，船在海洋航行中就像一尾大眼睛水族魚，可以嚇唬其他水族如大鯨魚。描繪十三行及珠江海面的大眼雞油畫非常多，尤以新官、煜官最傑出，另一船隻油畫大師南昌則多畫停泊港口自船塢改裝為儲貨的白色大木船為主。至於水彩畫方面多為無名畫師，名家不多，但一個廷官，便以足夠代表珠江船隻水彩畫的成就。

　　這種大風帆船最著名有「耆英號」（*Keying*），那是清朝道光時期建造於廣東的大型中國帆船，原為一艘往來廣州與南洋之間販運茶葉的遠洋商船。該

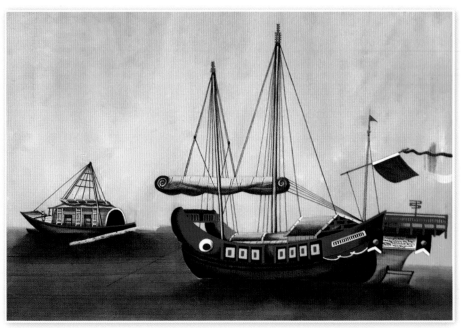

廷官所繪蓪草水粉畫〈大眼雞貨船〉（作者自藏）

船以柚木（teak）製成，有三面帆，長160尺，闊25尺半，船尾離水面39尺，滿載排水量達八百噸。1846年被五個英國商人集團祕密購買，這幾個人包括後來耆英號的船長凱勒特（Charles A. Kellet），另外四人中有兩個蘇格蘭人，一個叫連（Thomas Ash Lane），另一個叫卡佛（Ninian Crawford），就是後來在香港1850年開張名牌高檔「連卡佛」百貨公司（Lane Crawford）的老板，想倆人當初賣水手餅乾起家，一朝竟也飛黃騰達。

他們打破了當時中國不得出售船隻予外國人的規矩（但以腐敗的清廷及貪污官吏又有什麼不可能？）把船偷偷從廣州開來香港，船員包括三十名中國人及十二名英國水手，由船長凱勒特指揮。耆英號於1847年1月26日經過爪哇海角，在爪哇海和蘇丹海峽停泊了六週，繼續向南航行。3月30日繞過好望角，4月17日抵達南大西洋聖海倫娜島（St. Helena），但船上廣東船員開始不滿，因他們只簽開往新加坡及雅加達八個月的航程合同，並沒有被告知要前往英國，同時船上補給也出了問題，又逆風。船長只好做出妥協，暫時駛往位於大西洋東岸的紐約，答應到達美國讓他們另坐船隻返回廣州，該船於1847年7月抵達停泊於曼哈頓南端的巴特里公園（Battery Park），航程由廣州到紐約共二百一十二天，隨即安排二十六名中國船員登上另一艘開往廣東輪船。耆英號在紐約停留了數月，每天迎接約四千名參觀者，每人要付美金兩角五分登船參觀。1847年11月18日耆英號航抵波士頓，根據《波士頓晚報》（Boston Evening Transcript）的記載，僅感恩節當天就有四到五千人登船參觀。耆英號接下來1848年2月17日自波士頓出發直駛向倫敦，並於3月15日抵達澤西島的聖奧賓港灣（St. Aubin's Bay, Jersey）整個航程僅用二十一天，甚至短於航行大西洋的美國風帆郵輪（American packet ships）航程。稍作休整後，於3月28日抵達倫敦，英國紀念其抵達特為此製作紀念章。

其實中國造船業技術與魄力到清代不進反退，明朝鄭和當年七下西洋，所駛乘的海船及艦隊主要船舶叫寶船，它採用的就是同安船這種適於遠航航行的優秀船種。《明史：兵誌四》：「（同安船）大福船亦然，能容百人。底尖上闊，首昂尾高，柁樓三重，帆桅二，傍護以板，上設木女牆及砲床；中為四層，最下實土石，次寢息所，次左右六門，中置水柜，揚帆炊爨皆在是。最上如露臺，穴梯而登，傍設翼板，可憑以戰。矢石火器皆俯發，可順風行。」

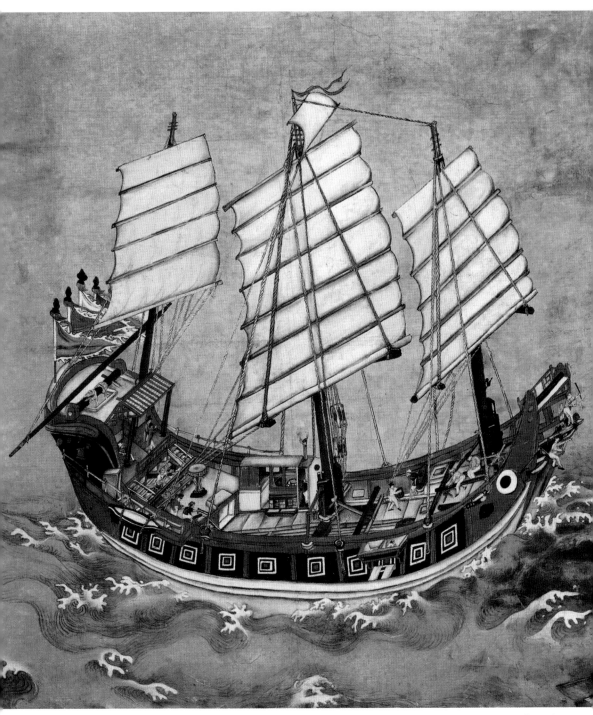

圖繪以兩廣總督耆英為船名的「耆英號」

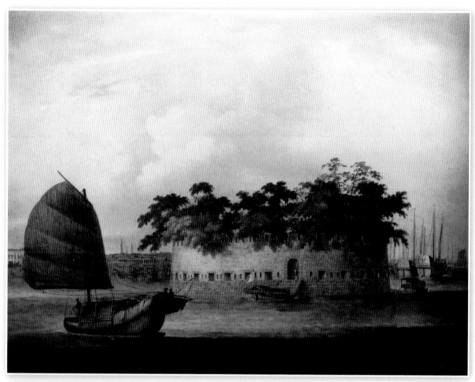

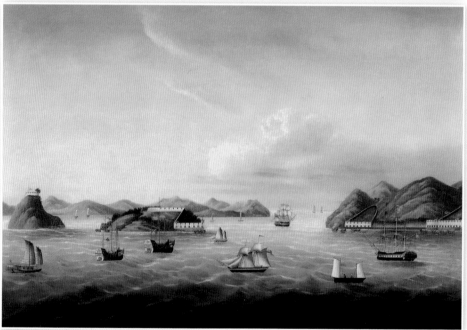

中國畫家所作油畫之海珠砲臺（上圖） 中國畫家所作油畫之虎門當地大眼雞及外國商船 （下圖）

廷官水彩繪大眼雞出入虎門（上圖）　南昌水彩繪儲備船於廣州黃埔口（下圖）

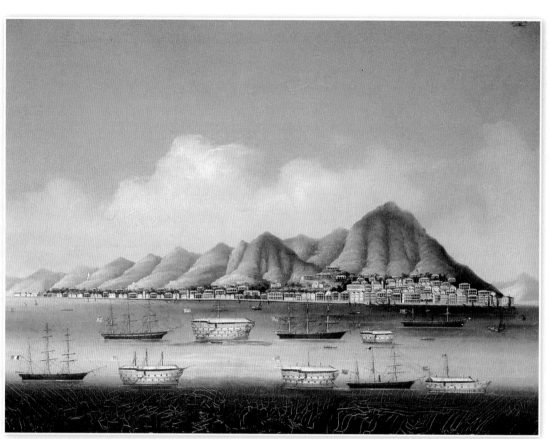

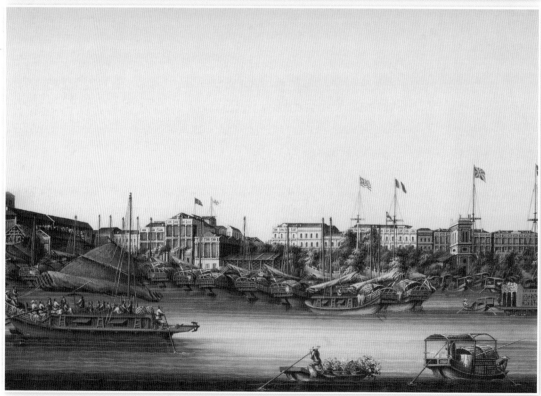

南廷（疑即南昌）油畫繪儲備船於香港港口（上圖）　珠江渡輪（下圖）

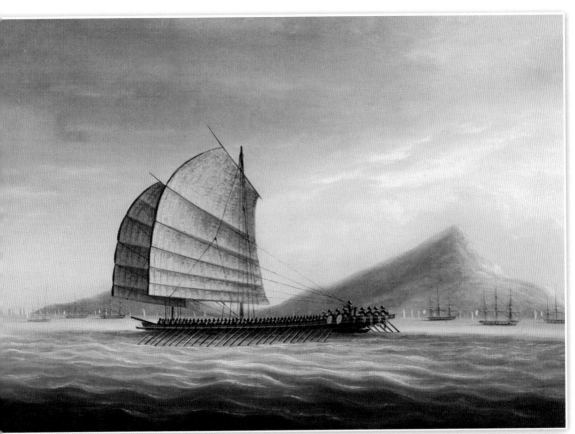

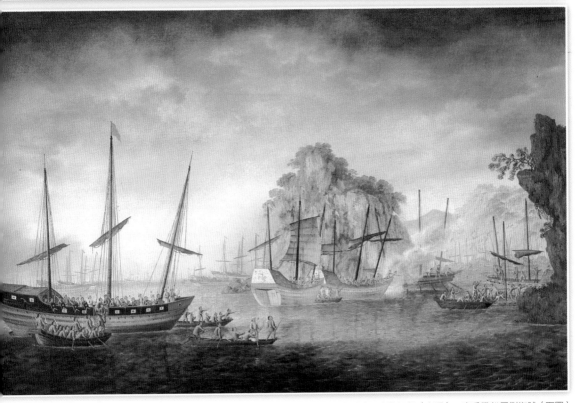

新官油畫五十槳帆船（上圖）　官兵戰船圍剿海賊（下圖）

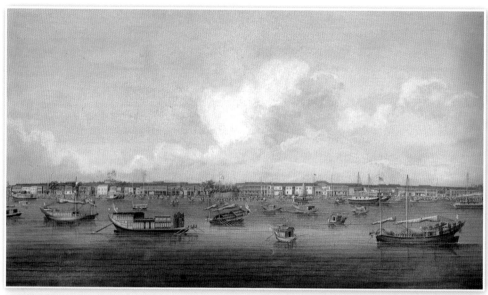

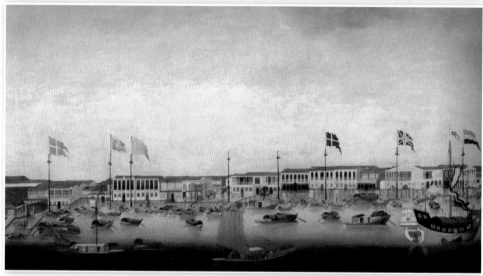

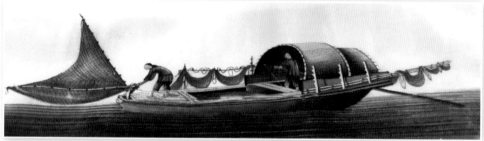

珠江船隻在廣州對岸河南（上圖）　載貨接駁艇雲集十三行前（中圖）　打魚漁船（下圖）（作者自藏）

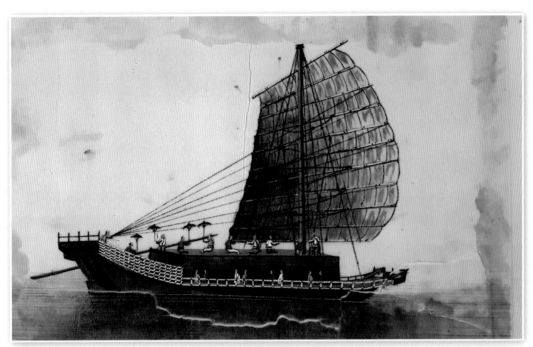

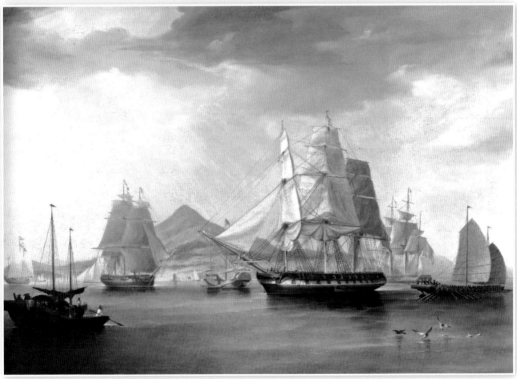

渡船（上圖）（作者自藏）　西方鴉片貨船出入伶仃洋（下圖）

蓪草畫中的內河貨船種類繁多，入清後海上貿易發達，珠江水路蛋家船戶迅速增加，形成了一個非常緊密的交通網絡，行走內河的船隻包括許多載貨不同的運輸船，從船畫內的貨物可以看到，有載米糧、棉花、糖、油、火炭或蠔殼（用作建築鋪砌外牆）種種不同的貨船。至於載人更有不同的渡船小艇，尤其來往於廣州對面河南的船艇搖櫓舟楫，有大有小，真的令人觀圖津津有味。船畫中尤以「鴨船」繪製最特別受歡迎，這是南方河流特有的一種船舶，以竹篾及枝搭成棚籠載鴨出江，放鴨水中嬉遊覓食，據載，廣東多瀕海之田，常受蟛蜞（一種小蟹）之害，而鴨能食蟛蜞，所以鄉間畜鴨，亦歡迎船戶放鴨入田食蟛蜞。但有利有害，秋未收割禾稻，放鴨入田，則稻米遭殃。

　　清代台灣種水稻農家也會飼養鴨子，每天趕著幾百隻鴨子在稻田、河邊、海邊等地覓食，有時也捕撈河裡的貝類餵養鴨子，台灣北部有「鴨船」載著幾百隻鴨子順著淡水河流域四處移動。因為養鴨業十分興盛，1892年駐台英國領

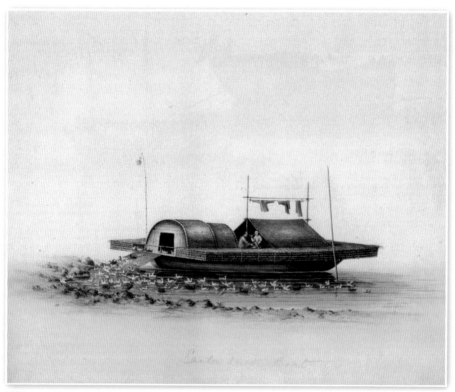

鴨船

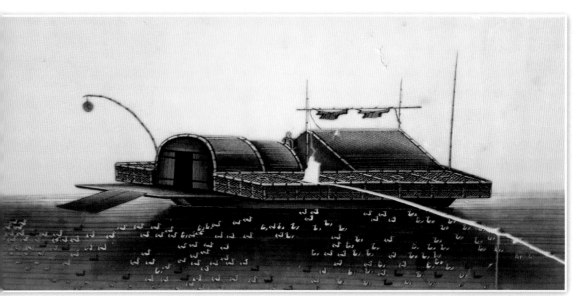

蓮草水粉鴨船（作者自藏）

事館亦為這特殊產業加以記錄，報告書內說，台灣北部常可見鴨群在河流游泳，每群約五百隻，它們在河灘上泥巴中覓食，並由鴨船載運到各地區去。許多淡水河的漁船，不以捕魚為業，而專門以打撈一種「東風螺」（*periwinkle snail*，粵人食用）的貝類，供飼養的鴨子食用。

　　端午節龍舟競渡，亦為西方人津津樂道，船畫少不了龍舟競賽，色彩光鮮亮麗，舟中除划槳外，另有人持旗、敲鼓、持羅傘、後掌舵，種種人物，有如描繪戲劇人物演出。

　　船畫中亦有描繪戲班子寄居大艇內循水路往鄉鎮演出，這些大艇漆以紅色，稱「紅船」，戲班演員叫「紅船老倌」。據云大型戲班有多達一百多人，需兩條紅船運送到珠江三角洲地區各市鎮，光緒年間，珠江紅船多達一千多艘，可見戲劇下鄉盛況。但蓮草畫多著眼繪寫戲劇人物造型，尤其動作表演的武生武旦。

　　停泊珠江最矚目船舶應數到所謂「花艇」的水上飲宴歌妓大船，隱密性強，兩側艙棚均飾以彩色玻璃窗，深綠色，讓人聯想到「青樓」，大舫叫樓，小船叫紫洞艇或沙姑艇。樓舫是清代珠江遊船中高級豪華大船，是文人雅士、

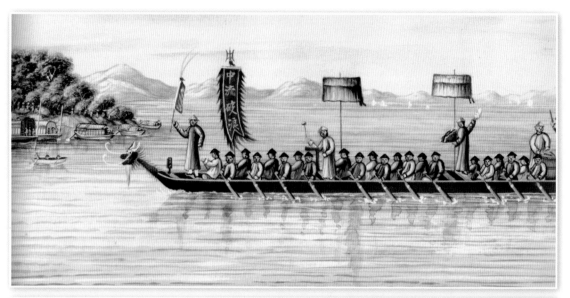

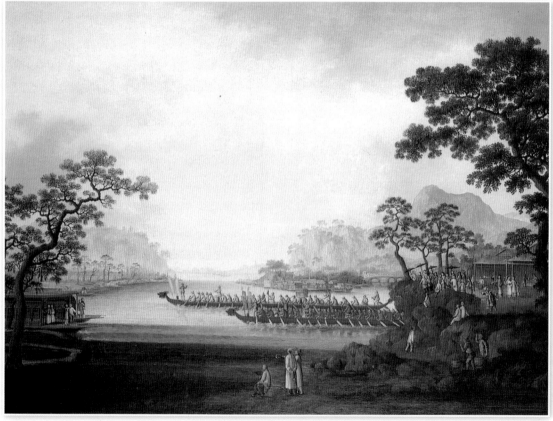

擂鼓龍舟（上圖）　龍舟競渡（下圖）

富商豪紳宴聚飲酒、召妓獻歌場所，船畫中很容易辨認。有些船畫還特別描繪客人們船頭飲宴賞月，至於艙內廳房勾當則甚少描繪。清趙翼（1727-1824）《簷曝雜記》卷四有非常寫實的記載：

　　廣州珠江蛋船不下七八千，皆以脂粉為生計，猝難禁也。蛋戶本海邊捕魚為業，能入海挺槍殺巨魚，其人例不陸處。脂粉為生者，亦以船為家，故冒其名，實非真蛋也。 珠江甚闊，蛋船所聚長七八里，列十數層，皆植木以架船，雖大風浪不動。中空水街，小船數百往來其間。客之上蛋船者，皆由小船渡。蛋女率老妓買為己女，年十三四即令侍客，實罕有佳者。晨起面多黃色，敷粉後飲卯酒作微紅。七八千船，每日皆有客。小船之繞行水街者，賣果食香

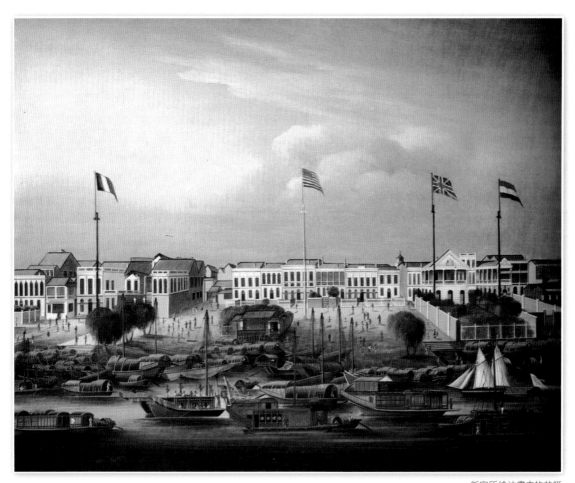

新官所繪油畫中的花艇

花艇

品，竟夜不絕也。余守廣州時，制府嘗命余禁之，余謂：「此風由來已久。每船十餘人恃以衣食，一旦絕其生計，令此七八萬人何處得食？且纏頭皆出富人，亦哀多益寡之一道也。」事遂已。

花艇排列陣仗長七八里，互相以植木架穩著船，風浪不動，而水中有街，左上右落，客人皆以搖櫓小船接駁，可稱盛況。入民國後，香港有所謂塘西風月，但已是陸地，與海無關，涼風有信，風月無邊，惟張國榮與梅艷芳主演的電影《胭脂扣》頗堪呈現。

只可惜第一次鴉片戰爭失敗，1842年8月29日清政府簽訂中英「南京條約」，五口通商。廣州雖早有一口通商基礎，但商人投資大量移向其他四個商埠，英人更因獲得「最優惠國待遇」，直接向出產商家訂貨，使廣州一百多年的行商制度被廢除，廣州十三行的外商貿易就此告終，海洋貿易急轉直下，有貿易即有水上交通，從此珠江風光不再，僅有外貿蓪草繪畫為它的浮光掠影塗上艷彩。

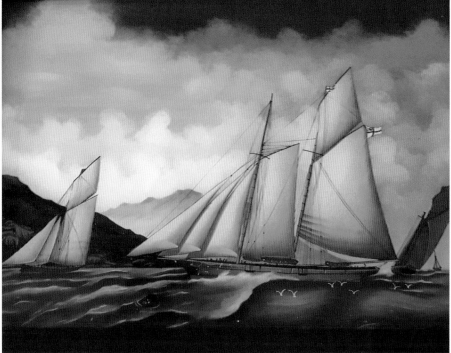

中國畫家所繪西洋風格大型水粉鏡畫（上、下圖）（作者自藏）

# 10. 晚清中西畫的風土人情

## 一、

　　如前所云，繪畫被視為視覺藝術或視覺文字，其功能與書寫文字有相同之處。書寫文字利用文字符號，亦即語意學的「語言符號」表現聲音與意象的合成體。聲音是「符徵」，意象是「符旨」。從符徵到符旨，讀者產生出其文化約定成俗的演譯，而獲取意義。因此即使一個「船」字，由於各國語言符徵的不同，引申出來的符旨也各自不同（讀者可參閱拙著《西洋文學術語手冊》第二版，台北書林，2011，*Semiotics*〈符號學〉條目）。

　　繪畫的「文字」是視覺意象，因為各國視覺符徵（技巧、材料、構圖等）的不同，其引申出來的視覺符旨，也因各國不同文化約定成俗的視覺符旨不同。因此，西方視覺觀念的「船」與東方視覺觀念的「船」也各自不同，這是一個有趣現象，尤其是一個西方畫家來到東方，企圖用視覺符號（或者僱用東方畫家）去表現他的觀念與了解，自然而然牽涉到背後歷史、政治、社會、文化、個人心態等等的互涉。晚清到民國二百餘年間西方海上霸權的伸張，殖民主義伸展入東南亞及東亞，其在繪畫方面的表現，真是可以獨立成為一本西方繪畫在東方的藝術文化史。

## 二、

　　最早有代表性的西方畫家，自然要數當年跟隨英國御派特使馬戛爾尼（*George Macartney*,1737-1806）來華謁見乾隆帝的威廉・亞歷山大（*William Alexander*,1761-1876），亞歷山大雖到了北京，並未隨團前往熱河，更因中國皇帝與英皇特使禮儀的爭執，他本人只能自水路從杭州回到廣州，所見所聞自是有限，季節又逢嚴冬，江浙一帶人披厚衣，更見肅殺。（有關亞歷山大在華詳細情

<div align="right">錢納利所繪水彩〈澳門媽閣廟〉</div>

形，讀者也可參閱拙著《中國風》第五章，台北藝術家，2014）

　　第一個長居澳門達二十七年的西方油畫大師是錢納利（*George Chinnery*,1774-1852），生平亦可見《中國風》一書。1985年香港藝術館展出及出版有《錢納利及其流派》（*George Chinnery: His Pupil and Influence*）目錄，奠定他的宗師位置。譚志成館長在〈前言〉內指出：「錢納利的畫藝固然應當重視，而他的影響更值得深入研究。本展覽舉辦之目的，一方面在顯示錢納利之畫藝，更主要的是通過挑選的一些錢納利學生或是私淑錢氏的畫家的作品與錢氏的作品作一比較，以說明他對當時畫人的影響。」香港大學圖書館員及錢納利研究專家彭傑福（*Geoffrey Bonsall*）在目錄內亦指出：「本展覽嘗試選出一小批珍藏在香港的錢納利的真蹟，與錢氏同時代的人的作品聯繫起來作一比較，這些人中有些是他的門生，有些是受到他某種影響，有些甚至與錢氏素未謀面的。作為首次嘗試，錯誤是難以避免的，但我們所挑選的例子已足以證明錢納利的畫藝，對同時代的不同國籍的畫家——括法國、中國、英國、美國畫家的深遠影響。」

　　早在1982年，譚志成館長已注意到晚清二百年來外貿畫的現象，香港藝術

林官所繪油畫〈澳門媽閣廟〉

館展出及出版了《晚清中國外銷畫》（*Late Qing China trade Paintings*,1982），囊括了最具代表的林官、廷官及其他中國佚名畫家傑作，分成七個項目展出，它們是：「宮廷生活及禮儀」、「商港風貌及景色」、「紀事」、「肖像及人物」、「各類行業」、「庭院小景及家居生活」、「珍禽、花卉及草蟲」，界定了以後許多外貿畫展出或研究領域。譬如黃時鑒與沙進編著《19世紀中國市井風情：三百六十行》（上海古籍出版社，1999），中山大學歷史系與廣州博物館編《西方人眼裡的中國情調》（中華書局，2001），程存潔著《19世紀中國外銷蓪草水彩畫研究》（上海古籍出版社，2008）。

　　香港太古集團（*Swire & Sons*）在1996年展出其集貿易船隻進出港口的中西繪畫，由康納（*Patrick Connor*）主編以英文出版的專集*Chinese Views-Western Perspectives 1770-1870*（Asia House,1996）。

　　1990年香港滙豐銀行出版收藏錢納利及其他中、西畫家的油、水彩畫，其目錄就名《錢納利及中國沿海》（*Chinnery & the China Coast*，*Hong Kong and Shanghai Bank*,1990），裡包括英國畫家錢納利、普林賽（*William Prinsep*），

法國畫家波傑（*Auguste Borget*）、林官（*Lamqua*）及多幅油、水彩畫繪自佚名中國畫家。目前為止，香港滙豐銀行財團仍是擁有錢納利畫作的最大藏家，尤其有兩幅精品中的精品人物肖像：十三行的浩官及茂官（*Mowqua*）。據報導，老一輩滙豐人憶述以往香港滙豐四十至四十三樓樓層，掛有不少錢納利作品，傳聞滙豐最初掛畫時，錢納利仍未入高檔市場，但訪客見獅子銀行（滙豐銀行門前有兩隻青銅獅子，一隻叫史提芬*Stephen*，另一隻叫史迪*Stitt*，都是銀行大班的名字，所以俗稱獅子行）常掛有錢納利畫作，於是亦做效購買，錢納利油畫遂在市場越旺越貴。

由此可知，由於錢納利長駐省、港、澳三地，尤其是澳門，他的首席地位毋庸置疑，雖未正式設帳授徒，按照譚志成及彭傑福所稱謂的流派，就包括有：

**普蒂斯塔**（*Marciano Antonio Baptista*,1826-1896），曾經做過錢氏助手，盡得其藝，後移居香港，以風景見長，色彩比較淡雅柔和。

**波傑**（*Auguste Borget*,1808-1877），為法國名畫家，其中國之旅於省港澳居留長達十個月，並在澳門得識錢納利，結果其描述東方風物亦帶當年路易十四朝間名畫家布欣（*Boucher*）的中國風。

普蒂斯塔以鉛筆、墨水筆、水彩繪製的〈澳門媽閣廟〉

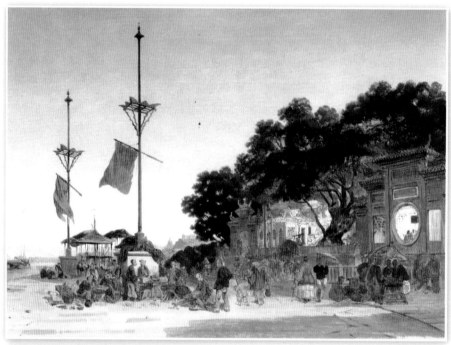

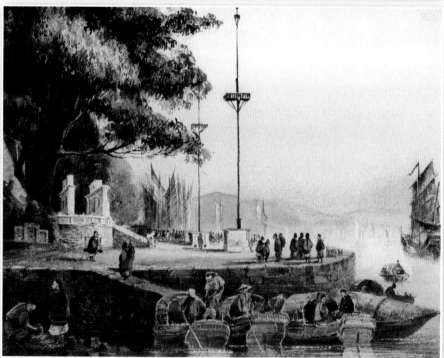

波傑所繪油畫〈澳門媽閣廟〉（上圖）　菲什奎所繪水彩〈澳門媽閣廟〉（下圖）

**菲什奎**（*Amiral Theodore Auguste Fisquet*,1813-1890），1837年與錢納利在澳門會晤，並一起去媽閣廟寫生。

　　**約翰遜艦長**（*Captain John Willes Johnson R.N.*,1813-1890），深具錢納利水彩畫風格。

　　**關喬昌**（林官，*Lamqua*,1801-1860）深得錢納利油畫真傳，尤其人像油畫，維妙維肖。

　　**普林賽**（*William Prinsep*），本為來自英國的印度紅茶商人，亦曾來華經商茶葉，得識錢納利，極有繪畫天賦。

　　**屈臣醫生**（*Dr. Thomas B. Watson*,1815-1860），為錢納利家庭醫生及好友，亦常以學畫費代替診費，畫風極具錢氏風格，可能為摹繪學習。

　　其實介紹匯豐藏畫最詳盡的著作，應該是倫敦大學亞非學院藝術史教授提洛森（*G. H. R. Tillotson*,1960- ）所寫的那本《番鬼畫》（*Fan Kwei Pictures, London, 1987*），除了主要章回介紹錢納利生平及畫作外，第七章〈中國的番鬼藝術家〉更詳細介紹當年一系列在港澳的西方畫家。

　　除了上述所謂錢納利流派的西方畫家外，我們不能不注意到英國本土一位專為遊記插圖的怪傑阿羅姆（*Thomas Allom*,1804-1872），本來是個建築師，利

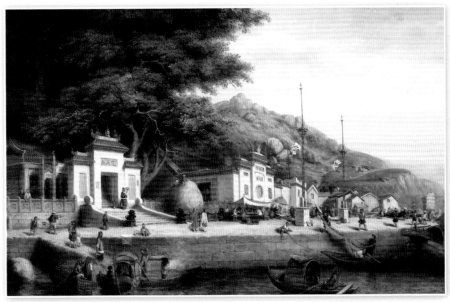

普林賽油畫〈澳門媽閣廟〉

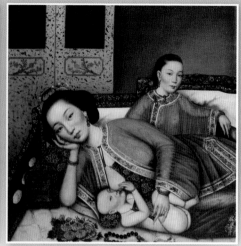

《大班洋商》書內之〈母嬰圖〉局部（左圖）
蘇富比2014年秋季拍賣之〈母嬰圖〉（右圖）
《大班洋商》書內之〈母嬰圖〉（右小圖）
藏於皮博迪艾塞克斯博物館的〈母嬰圖〉（左小圖）

用他的素描底子，跨行進入當時出版界最流行的銅版插圖，他從未到過中國，但出版了一本銅版畫冊《中國圖說》（*China Illustrated, 1843*），參考摹仿曾到過中國的西洋畫師如早期荷蘭的尼霍夫（*Johan Nieuhoff, 1618-1672*）、英國的亞歷山大、錢納利及法國波傑的畫作，創作出一百二十八幅帶著強烈中國風風格，而又強烈魔幻寫實的銅版畫構圖。

1992年英國廣播公司（*BBC*）駐港通訊員羅倫斯（*Antony Lawrence*）利用他在香港的公共關係向各大企業收藏家彙集一系列以香港殖民地背景題材的中西繪畫大型開本，書名《大班洋商》（*Taipan Traders, Hong Kong,1992*），內裡當然少不了滙豐收藏的錢納利作品，但令人驚訝的卻是許多中國畫家的油畫寫實表現絲毫不遜西方畫家！2014年蘇富比紐約秋季拍賣一幅大型油畫〈母嬰圖〉，但見母托腮半裸酥胸橫臥於雲石榻上，嬰孩僅穿肚兜捧乳吮食，頗富情色，與《大班洋商》畫冊內的〈母嬰圖〉一模一樣，僅衣服顏色及倚臥方向不同，應是出自同一畫家之手，據云存世多幅，除上述兩幅外，還有「思源堂」何安達（*Anthony Hardy*）、皮博迪艾塞克斯博物館各藏一幅。

這樣的例子非常多，最著名相傳為乾隆寵愛的香妃古裝美婦畫像，2014年出現在蘇富比紐約秋季拍賣的〈美人圖〉，與香港藝術館所藏衣著藍衫、手戴碧翠玉鐲的畫像一模一樣，另外兩幅則分存思源堂及蔣介石夫人處。

像《大班洋商》這類以企業收藏的大型畫冊印刷，最精美是早在1983年香

港麗晶酒店自費印刷的大型英文開本《麗晶藏藝》（*The Art of The Regent*,1983），分別以漆屏風掛畫、刺繡、外銷壁紙、外貿畫、地圖及當代藝術六項主題呈現出酒店各處的裝飾布局，書中外貿油畫不多，但林官一幅，煜官兩幅已光芒四射。壁紙（*wall-paper*）亦表達風土人情，堪足觀賞玩味。

三、

　　1997、1999年港澳分別回歸中國後，擺脫殖民地身分，在文化藝術追尋其本身地方色彩之餘，發覺這二百多年間除了蓪草紙、米紙水彩、水粉畫最具代表性之餘，中西畫家的帆布油畫亦不遑多讓，這兩個分別被英、葡兩國統治的城市，西方畫家描繪完全是東方景色及人民的生活形

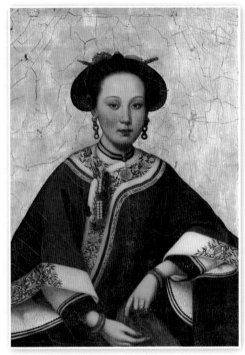

蘇富比2014年秋季拍賣之〈美人圖〉

態，譬如澳門，南灣（音環，*Praya Grande*）、媽閣廟的地方標誌，遠勝於賈梅士（*Luís Vaz de Camões*）的白鴿巢或大三巴，也就是說藝術無國界，無論統治者什麼意識形態，都無法駕馭藝術家心中有數的分寸，這就是錢納利可貴之處。2009年馬丁・格哥雷圖錄84號，全以錢納利及他的流派（*his followers*）畫為主。

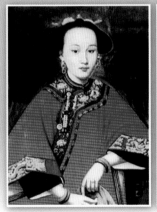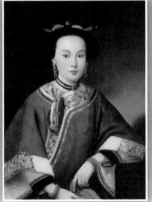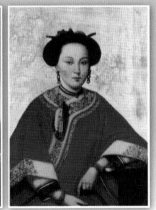

香港藝術館所藏之衣著藍衿、手戴碧翠玉鐲的畫像（中圖），另外兩幅為分存於思源堂及蔣介石夫人處的作品。

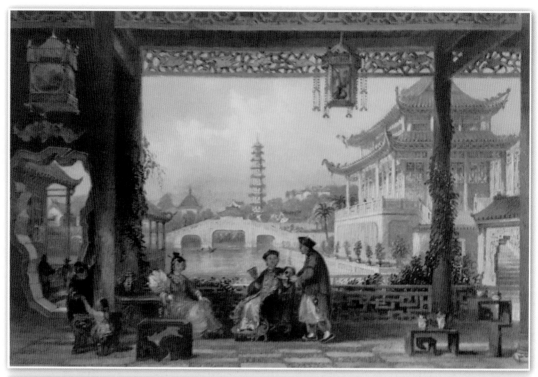

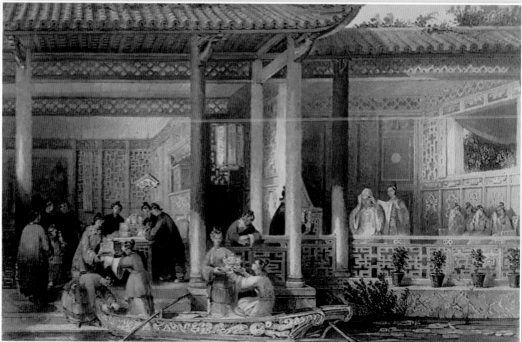

阿羅姆《中國圖說》（上、下圖）（作者自藏）

2012年，澳門藝術博物館出版《速寫澳門：錢納利素描集》，除了各教堂、建築物地景外，大部分都是錢氏鉛筆速寫陸上漁民、蛋家妹、工人、小販、路邊攤的素描習作。

比較傾向學術研究的畫冊有香港大學美術博物館於2003年向海內外藏家借展出版的《海貿流珍：中國外銷品的風貌》（*Picturing Cathay: Maritime and Cultural Images of the China Trade*,2003），內含學者安田震一、康納及沙進的論文。

香港藝術館對外貿畫收藏與研究極為重視，1991年出版《歷史繪畫》即包括有描繪省港澳三地的畫作，把畫家作歷史定位，書末附〈館藏歷史畫畫家一覽表〉列出畫家中英名字對照及生卒年，對研究者有幫助。澳門藝博館要到2009年才出版同名的《歷史繪畫》，強調澳門的西方畫家及地方景色。

此外，香港藝術館繼於1996年出版《珠江風貌：澳門、廣州及香港》畫冊，此為與美國皮博迪艾塞克斯博物館合作為期兩年的兩地互展，饒富意義，皮博迪是美國東部收藏外貿畫及文物最豐富的博物館，這本畫冊非常具有代表性。

2011年港藝館出版了《東西共識：從學師到大師》，這是一本從藝術專業角度來研究外貿畫專冊，分別自各章的同與異、室內外空間、光與暗、情感與氣氛等來探討外貿畫的藝術內涵，從而提昇一般人視作的民俗藝術到一個更高級的欣賞境界。

《麗晶藏藝》中之煜官油畫〈石橋歸渡〉（左圖）　《麗晶藏藝》南方景物壁紙（右圖）

國家圖書館出版品預行編目資料

蓮草與畫布：19世紀外貿畫與中國畫派 / 張錯著.
--初版.-- 臺北市：藝術家 2017.04
192面；17×24公分

ISBN 978-986-282-192-3（平裝）

1.中國畫 2.西洋畫 3.文化交流 4.清代

944.097 106005497

# 蓮草與畫布
## 19 世紀外貿畫與中國畫派

張錯／著

發行人　何政廣
總編輯　王庭玫
編　輯　洪婉馨
美　編　張娟如、吳心如
出版者　藝術家出版社
　　　　台北市金山南路（藝術家路）二段 165 號 6 樓
　　　　TEL：（02）2388-6715 ～ 6
　　　　FAX：（02）2396-5707
郵政劃撥　01044798 藝術家雜誌社帳戶

總經銷　時報文化出版企業股份有限公司
　　　　桃園市龜山區萬壽路二段 351 號
　　　　TEL：（02）2306-6842
南部區域代理　台南市西門路一段 223 巷 10 弄 26 號
　　　　TEL：（06）261-7268
　　　　FAX：（06）263-7698

製版印刷　鴻展彩色製版印刷股份有限公司
初　版　2017 年 4 月
定　價　新臺幣 360 元

ISBN　978-986-282-192-3（平裝）